U0052423

The infant flower opens its bud and cries,

"Dear World, please do not fade."

—— *Rabindranath Tagore*

泰戈爾《漂鳥集》裡有這麼一句詩：
「親愛的天地啊！請勿凋謝。」
這是一朵花兒的期盼——
願你的世界裡有花，
日夜感受生命的美好。
一起，插花吧！

一起插花吧！

從零開始，有系統地學習花藝設計

FLOWER ARRANGEMENT

PROLOGUE

　　當我提筆寫序，驚覺歲月悠悠，從第一次正式踏入花藝教室至今，整整三十年。從國小的剪報作業開始，目光總游移到《民生報》的生活版上，關注著無數與植物、花藝有關的報導，並剪貼、蒐集成冊保留至今，若從這樣的癡狂舉措算起，一生大半的時間裡，花藝——是除了父母之外與我緣分最深的了！

　　從荳蔻年華到成為三個女兒的媽，從青澀到練達，植物一直是我的無聲好友，陪我度過人生的歡喜與哀愁。植物的世界單純自在，當我想逃離雜亂紛擾的人群，她的靜默陪伴，總是最好的慰藉。

　　三十年的學習與教學工作，深感一套系統性的學習，是任何學習最重要的基礎。我深信「扎實的基本功，才能在天馬行空的創作中，隨性翱翔，不擔心掉落的可能。」因此，噴泉文化出版團隊與我，試著解構基本花型的步驟與細節，詳細地透過圖片與文字的說明，期待您透過本書中的圖文，不僅學會如何作，更能理解如此作的真正原因。

　　理解原因，掌握原則，或許未來的您也可以發展出更好的作法。雖然是基礎花藝，亦希望以更靈活的方式來學習。原則不變，創意可以無限！

　　本書的內容，可以幫助您參加檢定，可以協助您從事花藝工作，最重要的是，可以帶您進入歐式花藝的浩瀚天地。感恩和我一樣對花藝有著癡狂熱情的編輯團隊，感謝季享老師的啟蒙之恩，和所有在這一路上，滋養我的每一位。

陳淑娟　2019.01 於鶯歌寧曦花苑

C O N T E N S

花藝設計基礎概念

花 藝 最 基 本 的 技 巧 要 求

花材牢固插著

歐式花藝的基礎多半是花材的排列與組合，不穩定的插著會導致作品變形，運送過程中作品會損壞。將花材插深、插牢也是有技巧的，插進綠色海綿（花泉）的花莖上雜葉組織必須清除，並以瑞士刀削切出平滑的花莖。軟枝的花須以鐵絲腳協助固定，粗枝等有重量的枝材也須依靠鐵絲支腳形成三角鼎立來協助固定。

海綿不能裸露

綠色海綿一定得依賴葉材或水苔鋪蓋，有些彩色海綿有其特別設計功能，則無此規範。若作品不想有太厚重的底部，應該思考不使用海綿的固定與供水方法。

折損的花材不能出現在作品中

除了表現自然感的蟲咬或刻意營造的摺線之外（即使是摺線也要固定好），在柔軟的花材莖部上出現折損的痕跡時，例如海芋、太陽花，一定要更換花材，在花藝競賽或考試時若出現這種情況，將會嚴重影響成績。

花 材 型 態 的 分 類 & 選 擇 & 使 用 原 則

創作時要瞭解所使用花材的特性，才能將花材適切地搭配在合宜的空間中。

線狀花

如繡線、劍蘭、金魚草、水蠟燭……一般而言，線形材料多使用在作品的外圍，插著作品時，多為第一優先插著的材料。

塊狀花

如玫瑰、康乃馨、乒乓菊、鬱金香……花朵具有厚度，適合用於鋪滿空間。花朵較小的分布在作品外圍，花朵較大的則布局在接近焦點花的位置。自市場購買的花材經過分級包裝，大小差別不多，可調整花和花之間的距離，來製造漸層效果。

面狀花

如太陽花（又稱非洲菊）、向日葵、火鶴……花朵不具厚度，較為扁平，若要作為焦點花，較常以兩、三朵重疊製造厚度感，使用方式與塊狀花類似。

點狀花

如滿天星、卡士比亞、孔雀草、深山櫻……花朵較小而密集成簇的形態，多使用在塊狀花及面狀花之後，作為填補空間之用。作品中使用的花材有大小變化，可使作品更具律動感。

特殊形狀花材

如百合、天堂鳥、小蒼蘭、星辰花、鳶尾……依形體無法歸類為以上數種。百合多使用在焦點處，天堂鳥多以線狀花的方式使用，而小蒼蘭有時以線狀花的方式，有時又可作為點狀花使用……諸如此類，用法多不相同，且變化極多。

葉材

葉材主要用於填補空間及修飾作品造型，實面葉片具有穩定作品重心的功能，常見以葉材將海綿遮蓋。依形體可分為三種，分述其功能如下。

A **長條形葉材**：如山蘇、葉蘭、椰子葉、新西蘭葉、尤加利葉……
　　常作為線狀花的陪襯之用，或在作品的長度線上作為背襯。

B **面狀葉材**：如八角金盤、變葉木、高山羊齒、白玉葉……用於
　　作品的底部作為底葉，使作品重心更穩定，或陪襯在焦點花旁，
　　以強化焦點的特殊性。

C **填補空間用之葉材**：如玉羊齒、絲柏、七里香、樹蘭葉……作
　　為花朵與花朵之間的填補材料，將花型修飾得更為完整。

花 藝 設 計 三 要 素 ： 色 彩 ‧ 質 感 ‧ 形 狀

色彩

花藝設計常用的的配色理論有二，即伊登色環理論＆自然色彩體系。

自然色彩體系（NCS 體系）

瑞典國家工業規格 *SIS* 的標準表色系稱之為 *NCS*，為 *Natural Color System* 的縮寫，是目前歐洲最為普及的色彩體系。

這個色彩體系由德國學者赫林（*E. Hering*）提出，認為視覺四原色為「紅、綠、黃、藍」，有別於色料上的三原色「紅、藍、黃」。

伊登色環理論

分析色料上的三原色而來，廣為繪畫界所採用。簡易的搭配方式可分為「協調配色法」與「對比配色法」兩大類。

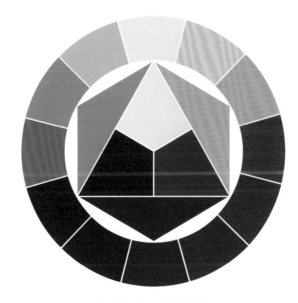

冷色系 　　　　　　　　　　　　暖色系

伊登十二色相環

協調配色法

採用花材色彩同質性較高，作品色彩較柔和，較耐看。
同系統：一個母色與鄰近的次母色搭配，例如：深淺不同的紅與橘，或深淺變化的藍與紫。
同色系：同一個顏色，取其不同的深淺搭配，例如：紅＆粉紅，深紫＆淺紫。

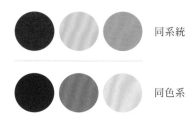 同系統

同色系

對比配色法

採用花材色彩較具衝突性，作品較為顯眼，容易迅速吸引人的目光，可營造較活潑的氣氛。

互補對比：色環上呈一直線的兩個顏色，例如：紅＆綠，藍＆橘，黃＆紫。互為對比的顏色都需要是最飽足的色彩。

強烈對比：同時出現三原色「紅、黃、藍」，三個次母色可出現也可不出現。若能在呈現時，使三組互補對比色鄰近並同時出現，最能強調色彩的極度對比。

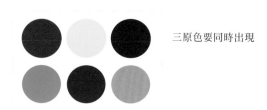 三原色要同時出現

冷暖對比：冷暖是指色彩予人的感受，紅、黃、橘令人感到溫暖，紫、藍、綠色令人感到寒冷。可以取幾個冷色和幾個暖色互相搭配，即為冷暖對比。此方式並不限定飽足色，例如：尤加利的色彩綠中帶灰藍，更能展現冷調的氣氛。

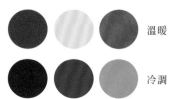 溫暖

冷調

明暗對比：色彩加黑加白，就會造成明暗的差異，取淺色花和深色花互相搭配，即為明暗對比。飽足色彩的本身亦有明暗差別，如黃色較淺，紫色較深，但是不似白和黑的明暗差距更大。

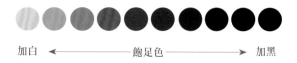

加白 ← 飽足色 → 加黑

將色彩理論運用在作品中，檢定時，須掌握考題要求的色彩理論作出極大值，以利評審瞭解你已徹底理解此色彩的概念。若以模稜兩可的方式呈現，易引起爭議，不利檢定結果。平時在設計作品時，則極少情況是以單一色彩理論表現在作品中，多半為八成的協調配色，加上兩成的對比配色，使作品統一中又不失變化。

質感

取用花材的質感影響作品的整體風格。作品整體的質感，要能與所置放的環境配合，有時需與特別的花器配合，以求相得益彰之效。

形狀

指花材本身的造型以及作品構成的外型。花材的造型組合成作品的外型，作品的外型營造出作品本身的風格，例如：對稱三角形易有肅穆感，適合在莊嚴的場合中使用。半球或球型的圓潤感，適合使用在氣氛柔和的場合中。構成作品的外型時，應考量使用花材的形狀。

花藝設計應考量的美學原理

所有的藝術都脫離不了美學的基礎理論，才能使觀賞者在視覺上獲得最大的享受。花藝設計較常運用的美學原則有五種。

比例

本書中解説歐式花藝基本型時，將主要線條以Ａ、Ｂ、Ｃ等英文字母作為代號，Ａ枝、Ｂ枝、Ｃ枝為花型的主要長線條，Ｃ代表焦點，可選用最醒目的材料。依不同的造型，三枝線條有不同的比例，且可依實際場地彈性變化。原則上大約依8：5：3的比例，若Ａ為1，Ｂ為1/2至2/3，Ｃ為1/4至1/3，其比值皆接近藝術表現上所謂的黃金比例1：1.6。花器與作品的比例、作品與置放空間的比例等，也都應加以考量。

平衡

1.色彩上的平衡：色彩的分布要均衡，一個顏色至少要在作品中出現兩到三個區域，才能達成色彩的平衡。 2.視覺上的量感平衡：色彩平衡會影響視覺量感的平衡，材料形狀的大小也會影響視覺量感。寬面的花或葉量感較重，細長形的素材量感較輕。 3.實際的重量平衡：作品實際的重量須達平衡，才能於擺放時不傾倒；花束或捧花的重量平衡，拿握時才不會費力。實際的重量平衡時，也有助於視覺上的穩定感。整體而言，對稱花型的平衡感較易掌控，不對稱花型則需先掌握好平衡感，才能在穩定中求變化。

協調

花藝設計三要素為「色彩（色）、質感（質）、形狀（形）」，大多採協調性搭配，作品具有一致性，可產生和諧的整體感，引發視覺的愉悦享受。例如：半球花型採用圓形花器，這是形狀的協調；若使用粗糙感的花器，則可利用大量聚集的小碎花，形成類似的粗糙表現，這是質感的協調；同色系的配色則是色彩的協調。

對比

花藝作品中，如果大部分採協調搭配，少數的對比反而會彰顯出主題的特色，但是太多的對比會使作品顯得雜亂而失去整體感，應特別注意。若想強調特殊的主題風格，在色彩上採取強烈對比，仍須琢磨質感或形狀上的協調。

律動感

以不規則、漸次的方式反覆出現形狀或色彩，使作品產生律動感，也就是抑揚頓挫的變化。例如：以各種不同大小的圓形材料，不規則的反覆出現在作品中，此即為形狀的律動；以同色系不同深淺的花材配置在作品中，即產生色彩的律動；以同一種花材，高高低低地布局在作品中，即產生高度的律動……「律動」宛如音樂的音符高低變化，能夠牽動觀賞者的情緒，引發感動。規律而重覆出現的稱之為「節奏感」，例如圓葉尤加利的形態，規則等距地出現同樣的圓形葉片，這與上文所説的「律動感」略有不同，請細心體會。

花藝設計常混淆之名詞界定

開始依照本書各章安排學習花藝之前，必須釐清幾個常被混為一談的名詞，即花型、手法、風格。

花型

「花型」原指固定的外型，現在指類似的外型。

歐式花藝入門之初，將花朵排列組合成幾何圖形，因此，「花型」原本指一個固定的外型，如半球、三角等，但隨著技巧與風格表現上的需求與變化，各式各樣脫離幾何圖形的不規則造型如雨後春筍般出現。

一項藝術發展得愈久，在藝術創新的動力下，變化會持續發生，且會結合其他元素創造出更多不同的樣貌，而花型分類目的則是為了便於分辨與教學，分類的方式，多半掌握一開始的原型，以利學習者瞭解花藝創作的變化與脈絡。

手法

「手法」即排列花材時的原則。最常見的就是放射手法（花腳朝同一個中心點）或平行手法（每一枝花材有各自的生長點）這兩種手法，也造就了「古典花型」和「自然花型」兩大花型。除此之外，常見的手法還有很多，簡介如下。

混合手法

花材分散平均排列，花材多樣多種，呈繁複華麗感，較易呈現出傳統風格。

組群手法

同一種花材成組表現，不穿插其他材料，呈俐落的現代感。

多層次手法

花材排列時有不同層次高低變化，具有空間感，又稱為 Ajour 手法。

密集手法

花材等高排列，無空間感。

結構式手法

以組群、堆疊、高低層次鋪排花材的原則構築作品，常見於庭園設計的底部構成。

透視手法

作品有內外層之分，視覺上外層可穿透到內層。

「風格」即為作品整體所呈現的氛圍。德式花藝早期將作品分類為四大風格：裝飾性風格、植生式風格、線與形風格、平行線風格。但這幾年將平行線刪去，成為三大風格，主因就是認為平行線是一種手法而非風格，此例有助於讀者界定風格與手法兩名詞之差異。

以平行手法為例，最初是要表現植物在大地中生長的自然態，即植物因向陽而發展出自然平行的樣貌，但發展到後期，設計師僅取其平行手法，創作時以自己的創意發想，表現出材料特殊的形與色，已脫離了自然風格的樣貌，屬於一種裝飾性的表現，荷蘭花藝對於這一類作品就名之為「裝飾性平行線」。雖然手法經常會影響風格的呈現，卻不是影響風格唯一的成因。不同的花型，並不絕對影響風格。古典花型以不同的手法表現，一樣能創造出傳統的和現代的差異性，或呈現自然的氛圍……風格並不相同。

最常見的風格是傳統和現代，可藉由各種手法、選材等來營造風格。下表即可說明這兩種風格的顯著差異：

項目	傳統風格	現代風格
使用花材種類	多樣多種	種類不求多樣，較單純
花型	固定	可以古典花型來表現或不拘於花型
花材配置	混合	成組
空間感	填滿為主	可保留空間不填滿
色彩	多彩有變化，對比多	重視協調感，較單純
表現線條感	無線條感	有線條感
背面處理	平坦式，背面無花	無明確的前後之分，較具 3D 立體感

在設計發展的歷史中，一個創新的、別具特色的風格，經常是人們追隨的潮流指標，例如：鄉村風格、異國風、摩登風格、工業風格，構成風格的元素相當複雜繁多，舉凡質感、色彩、特殊的圖騰、材料的選擇……皆是構成風格的相關因素。常見的傳統和現代風格，經常和表現手法有關。

古 典 花 型 的 定 義 與 說 明

古典花型（*classica arrangement*）以一個中心點的方式，將所有花材呈放射式的方式組合成作品。
在傳統表現上，大部分將花材排列成幾何圖形，有固定的輪廓，直至發展至現代，開始有擺脫幾
何圖形限制的不規則花型，但仍維持一個中心點為花材組合原則，如「線條型」或「線與形」，
在教學分類上，大部分仍將一個中心點的組合方式歸類為古典花型系列，最初裝飾性風格較重。
若以組群手法表現出俐落感，則可稱之為古典花型的現代式表現。在選材上若偏重自然感的素材，
並採用多層次手法產生鬆散開放感，則可表現出自然風格的古典花型。

字面上以古典花型命名，主要是在比較有具體的花藝作品發展之初，花束與插著，都以一個中心
點的概念來組合，是早期盛行的插花方式，因此稱為古典花型。

現今常將古典花型歸納為八大花型：*1.* 對稱花型。*2.* 不對稱花
型。*3.* 俾德麥爾花型。*4.* 千朵花型。*5.* 月眉型。*6.* 霍加斯型。
7. 瀑布型。*8.* 線條型。而後期所發展出的荷式「線條型」與德
式「線與形」皆已跳脫幾何圖形的框架，變化相當多元，雖
已脫離早期古典花型有固定外型之侷限，但因仍「向著一個
中心點」插著，所以仍視為古典花型系列。

自然花型的定義與說明

近幾百年來的歐式花藝設計，可說幾乎都以放射手法，即一個中心點的方式來組合花材，直至 1962 年荷蘭花藝家 *Henderson* 創造出平行線手法的插著方式，才開始發展出另一套與古典花型截然不同的插著手法。自然花型起源於表現植物在大自然中生長的原始樣貌，這一類作品有多個生長點，並以平行手法表現，有別於一個中心點的古典花型插著方式。

若以本書定義「花型」兩字要有固定的外型而言，自然花型並不像古典花型中的半球、三角、S字或月眉，有標準且固定的外型，若真要歸類，自然花型大多偏向於矩形的外型，而之所以在分類上仍冠有「花型」兩字，純粹是要與古典花型系列有對等而明顯的區別。

最早的歐式花藝大多將花材排列成幾何圖形，外型明確而清楚，所以習慣以「花型」稱呼。發展到後來，愈來愈多的變化使得花藝作品的外型已不勝枚舉，現在常以「花型系列」來表示，就是由原始作法所衍生出來的變化太多，為免分類太複雜，因此依其變化本源來歸類該系列的花型。

項目	傳統的古典花型（現代式表現不在此限）	自然花型
生長點（出口點）	單一生長點（海綿中心）	多個各自的生長點
花型	有固定外型（八大花型）	無固定外型
使用花材的態度	以媒材、裝飾物來看待	尊重植物，表現自然生態
使用花材的部位	多僅以花朵為主	表現整枝植物的花、葉、莖
使用花材的長度	依花型決定	依花材的自然態決定（木本或草本）
空間感	填滿空間	較具空間感
插著原則	向一個中心點	有各自的生長點

早期的自然花型所呈現的多半是植生式的自然風格，亦細分為絕對自然態的自然景觀，與加上人工設計感的庭園設計兩大類，不論是絕對自然的自然景觀，或是有人為設計感的庭園設計，均將花材還原為植物本體，不再是古典花型中的創作媒材而已（所謂創作媒材，就與畫家手中的顏料或雕塑家手中的媒材一樣，不具有植物本身的生命表徵），但自然花型發展得愈久，設計師亦開始不為自然態的約束所限制，在創作上的表現愈加脫離了自然態的要求，但仍維持平行線多個生長點的表現

手法，純粹表現線條平行及排列的圖案效果。這一類創作在分類上仍歸類在自然花型，雖已脫離了「自然」兩字的定義，但最初的起源是由自然花型演變而來，所以稱之為「裝飾性平行線」。

近年來，此類花型的發展愈趨蓬勃，類型也愈令人眼花撩亂。個人認為，眾多的自然花型都可歸類在一條數線上，這條數線上兩端，一端是自然景觀，另一端是極端的裝飾性平行線，你可以選擇在這條數線上的任何一點來定位你的創作。愈接近自然景觀的點，則自然風格重於裝飾風格，但「自然」與「裝飾」可相融於一個作品之中。近四、五年來，荷蘭籍的花藝老師授課時，也開始將此兩種風格融合，與過往絕對的自然或裝飾有很大的不同。

自然景觀 ●————————————●————————————● 裝飾性平行線
　　　　　　　　　　　庭園設計

常 見 的 自 然 花 型 分 類

自然景觀（Vegetative arrangement）

或稱自然平行線（parallel vegetative）。模仿自然界的植物生態，早期創作時規範較嚴，水生和陸生植物不能混合，熱帶與寒帶也要分開，只有少許無法取得的花材，可以其他相似材料替代。視覺上允許線條自然交錯，整體上則必須可看到主線條平行。大部分的葉面與花面維持水平姿態，主要是因為植物向陽，生長時向上找尋陽光所造成的自然生態。莖部本身不見得筆直，植物在生長過程當中也許會受一些外力所影響，但必須謹守向陽的原則，這種生長現象可視為「隱形的自然生長線的平行」。插著此類作品時，要考量植物的生長高度與生長區域的分布，製造出自然而然的疏密感。

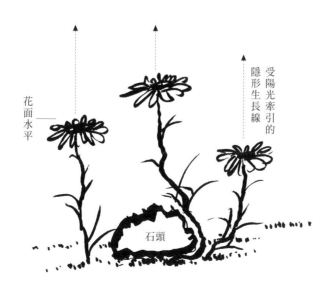

花面水平　　　　　　受陽光牽引的隱形生長線　　　石頭

庭園設計（Garden style）

以庭園造型的概念完成作品，花材植物成組呈現高低錯落，層次分明，顏色造型呼應並具有律動感，表現植物被安排後的景色，含有人工設計的概念。

平行線系列（Parallel arrangement）

取平行的手法和概念，發展出具排列組合的作品。不考慮自然態或非自然態，常見的有直線混合、直線排列加水平線、直線加水平成組、直線成組、斜線成組、斜線混合、直線加十字水平線、直線加斜線加水平線、直線加曲線、雙斜線成組、交叉斜線排列。

裝飾性平行線（parallel decorative）

以平行手法，純粹表現設計師概念中的形與色，利用排列或其他裝飾性的設計感呈現出視覺上的絕對平行。

一個生長點的植生式表現

這是德式花藝特有的造型，同一種花材，以同一生長點的方式表現出成株的視覺型態。不同株植物彼此之間有平行向上生長的自然態表現，仍可從作品中，找出隱形生長線的平行，於是歸類於此。

交叉平行表現

德式花型之一，以交叉線的張力反覆出現在作品中，表現線條的力與美，風格上偏裝飾性。

花 束 vs. 捧 花

花束與捧花的區分

以握把點區分

「花束」一定要有自然莖的握把點，而捧花則不必然如此，自然莖綑綁的新娘捧花是捧花表現技巧中的一種而已，以花托插著或上鐵絲技巧所製作的捧花，雖然仍有手握點，但不一定是自然莖結合的握把點。

以選材區分

花束除了贈禮之外，有時還可成為空間布置的作品，選材上範圍較廣。而捧花由於主要用於婚禮或晚宴上女主人的配件，設計時必須考量搭配的禮服，取材應較細緻柔美和精巧。

以大小區分

花束可大可小，近期更流行巨大花束，甚至比人還高，前兩年哥倫比亞就生產超過 150 公分的巨大玫瑰花材，尺寸相當驚人。而捧花除了配合表演或誇張的舞台表現之外，一般正常的使用下，皆要求精緻小巧，以不造成新娘行進的負擔為考量，也為了避免在典禮進行時產生困擾。

花束經常使用的表現手法

螺旋花腳

百分之九十以上的花束都採螺旋花腳，即使是進階課程的架構花束，除了架構的表現之外，仍融合了螺旋花腳的技巧在內。以此手法所表現的花束，空間感較易隔開，不會造成材料互相擠壓，這也是這項技巧始終不退流行的主要原因。

在螺旋花腳的基礎下，外型則可以千變萬化，包括最常見的半球型花束（半球成組、半球混合、AJOUR 半球、環狀半球等）、平面三角、立體椎型、線條型、線與形表現的手綁花束等等，不勝枚舉。除了依靠螺旋花腳製作出花材之間的空間感，也要依靠填補綠物區隔不同的花材。

平行花腳

為了表現直立線條的現代俐落感，或配合花材本身的特性，如海芋這一類花朵與莖部幾乎等寬的特殊素材，抑或想強調握把長度的權杖花束等，有這些需求時，經常會使用平行花腳的技巧。

架構式手法

利用自然或非自然素材作成平面或立體的結構體，並製作手握把點，將花材穿插在架構空間表現。這些作品中，「架構」要成為作品的一部分，並非只是「工具」性質。

結構式手法

將花材以成組、堆疊、層次的密集手法，構成不規則的外型，此一手法即稱為結構式花串。這一手法在近幾年逐漸沒落，較不為設計者所青睞。

工具

開始學習花藝之前，建議準備一個工具箱存放必備工具，好讓自己在學習路上事半功倍。工具可分成剪切、固定、供水、輔具四大類。

工具箱 & 剪切工具

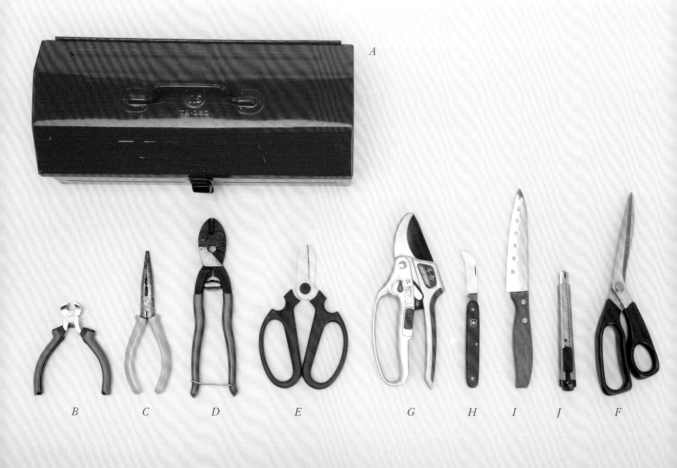

A B C D E G H I J F

A 工具箱

依喜好準備一個易攜帶的工具箱，空間須足以盛裝所有必備工具。

B 平口鉗

可輔助轉緊鐵絲，也具有剪切功能。

C 尖嘴鉗

鉗口較細長，可深入小空間之中，方便轉緊鐵絲、固定架構。

D 鐵絲剪

剪力強，可剪切最硬的蘭花鐵絲，也可修整新娘捧花上鐵絲的整束鐵絲腳。

E 花剪

最常使用的剪切工具，刀刃的銳利度是選購的首要考量。如果刀刃不夠銳利，容易在剪切時破壞花莖組織，不但造成花材吸水性不佳，更會妨礙插著，影響工作效率，務必慎選。

F 布剪

主要用來裁剪緞帶。

G 枝剪

也稱「粗枝剪」，主要用來剪切粗硬的木本植物，可處理一般花剪無法剪切的木本樹枝，剪切直徑可達 2 公分。

H 花藝用瑞士刀

歐式花藝中最適合的剪切工具，有三大優點：1. 以削切方式處理花腳，可減少擠壓花莖，避免空氣先進入花莖而影響吸水。比起使用花剪，以削切法處理的花莖吸水力更佳。2. 削切時可順勢去除花莖上殘留的葉柄，或將粗糙的木質莖削得光滑，穩定插著。3. 瑞士刀十分輕巧，不必像使用花剪時要不停地拿放，有助提升工作效率。

I 水果刀

專用於削切海綿，如果已習慣使用瑞士刀，則可省去此工具，直接以瑞士刀依需求削切並修整海綿。

J 美工刀

裁切包裝紙時使用，亦可削切乾海綿，但不適合削切泡過水的海綿，水分容易使刀刃生鏽。有時為了使包裝紙多一些變化，也會備有鋸齒剪，但若作品強調簡約風格，則不適合使用。

固定工具

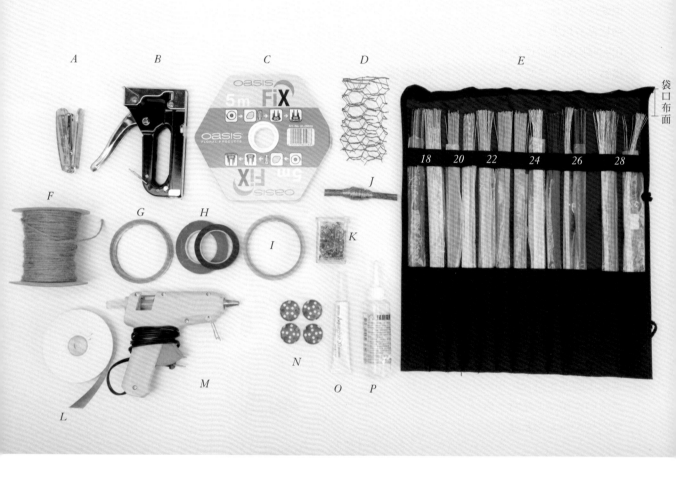

袋口布面

A 釘書機

包裝花束時，用於固定包裝紙。也用於固定葉片的卷曲變化，在創作葉材造型時是不可或缺的工具。

B 釘槍

製作壁掛架構時使用，可幫助穩定架構。架構必須懸空負重，所以一定要十分牢固。

C 防水黏土

可固定主題物，使之穩定於花藝作品中。在花器內使用海綿固定器時，也是以此黏貼，但須在乾燥的狀況下確實按壓，若在黏貼固定前遇水，固定力會大減。

D 鐵絲網

網格形似龜甲，又稱為龜甲網。可替代海綿，以此固定花材，創作出美麗的花藝作品。

E 鐵絲包

各式粗細鐵絲的組合包，一般尺寸最粗為 #18，最細為 #28，也可依需要再添購其他號數的鐵絲。組合包含有綠色、咖啡色、裸線（原色鐵絲，未包裹任何顏色的花藝膠帶），其他顏色則要另行購買，但使用機會較少。亦有加長兩倍的鐵絲，視特殊需要加購。包裝鐵絲的塑膠袋開口建議剪得低一些，約比鐵絲還要低 2 公分，方便取用鐵絲。在組合包的布袋內有黑色壓條，可依序寫上鐵絲號數，鐵絲用完時則依號數位置補充。不建議依賴鐵絲包裝袋上的號數標示，因袋面印字磨損後不易辨識。收納鐵絲包時，一定要先將袋口布面先向內摺再捲起鐵絲包，以防鐵絲散落。

F 麻繩

最常用於綑綁、固定花束，也可用於包裝、製作掛環等。一般綑綁花束時建議選購三股麻繩，可避免施力綑綁時，因繩子太細而拉斷。

G 透明膠帶

一般用於固定海綿或試管。固定試管時，膠帶上應避免殘留指印或髒污，以確認作品的乾淨與美觀。

H 花藝膠帶

常使用的顏色為綠色和咖啡色。常用於遮蓋鐵絲或固定鐵絲，花材上鐵絲時，也要以花藝膠帶遮蓋鐵絲和花材穿孔處，有美化及防止水分散失作用。

I 雙面膠帶

常用於固定包裝紙，也可用於黏貼葉片。用於布面包材時，一般文具用雙面膠帶可能較不易黏得牢固，可選用布用雙面膠。

J 銅絲線

固定或綑綁花材用，兼具裝飾的效果，很適合固定更細緻的花材。國外有綑綁在棒子上的資材，台灣則常見整捲販售，可自行捲在樹枝上，製作花環連續綑紮時，較易於操作。

K 大頭針

常見於固定捧花緞帶，也用於特殊固定花材的技巧。

L 緞帶

兼具裝飾與固定的作用，手腕花為經典代表。也常用於花束包裝，樣式相當多元。

M 熱熔膠

主要用於固定樹枝、樹皮等，其他不受熱影響之花材也可使用。

N 海綿固定器

當海綿並不塞滿花器時，就以固定器將海綿固定在花器的特定位置上，常與防水黏土並用。

O 花藝專用膠

成分經過特別調製，黏貼花材時不會損傷花材，但成本較高，初學花藝時若使用率不高，可斟酌使用其他代替品。

P 保麗龍膠或相片膠

為花藝專用膠常見的替代品，黏貼花材一段時間後，花材會產生褐化現象，造成花材損傷。平常練習黏貼花材技巧時，常以此作為替代品，可減低學習成本。

供水器材

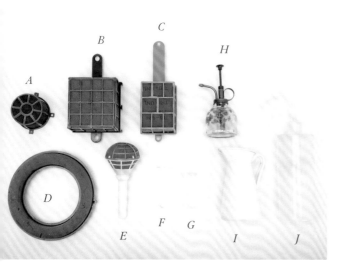

A 萬用海綿

常用於相框花飾、吊飾或椅背花,尺寸小巧,便於靈活運用。

B 二分之一壁飾框

長型海綿的一半大小,常使用於半球壁飾與水滴型壁飾的插著。

C 三分之一壁飾框

常用於三角花型的插著。由於海綿體積小,可製作出極小的底部。

D 環狀花泉

有多種尺寸,可製作出不同大小的花環。

E 麥克風花托

花托下有兩層鏤空框的款式較便於更換海綿。

F 玻璃試管

用於供給花材水分。玻璃材質精緻通透,視覺效果佳,缺點是易碎。

G 塑膠水管

提供蘭花、火鶴等花材運送時供水的容器,有時也運用在花藝設計上,但材質混濁視覺感不佳,外層要隱藏與遮飾。

H 噴水壺

方便局部噴灑水分,保持花、葉材表面濕度。

I 澆水壺

作品完成後,要注意花器中的水分是否足夠,可使用澆水壺加水。

J 滴管注水壺

利用細長的壺嘴,擠壓壺身將水注入試管內。

MEMO　浸泡海綿技巧

花藝用海綿又稱為「花泉」。浸泡海綿時,將乾海綿放入水中後,待其自然吸水下沉,切勿在過程中將海綿翻面或施壓,此舉會使得海綿組織中的空氣無法排除,致使水分無法進入海綿中央,花材插到無水的海綿位置時,會因無法吸收水分而導致花材快速折損。
若依正確方式泡水仍無法使海綿吸足水分沉至盆底,可能是海綿在製造過程中的失誤導致氣孔不夠流暢,可以鐵絲在海綿上戳洞,以利空氣排出。

其他輔具

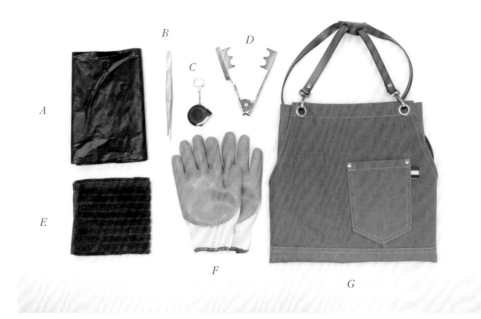

A 垃圾袋

用於整理垃圾之用。愛花人必須對環境
與自然有更多的體貼，垃圾應分類，花
枝應剪短，盡量減少垃圾，並重複使用
垃圾袋。

B 鑷子

插著花、葉時，有些空間較小，手指不
易操作，可以鑷子輔助處理，須小心施
力，勿損傷莖枝。

C 迷你捲尺

用於測量長度。初學者在掌控作品尺寸
時，建議以捲尺協助。

D 去刺刀

市場上多用於玫瑰去刺，但易造成花莖
表面受傷，影響花材壽命。建議戴上工
作手套徒手去除玫瑰刺。

E 厚抹布

用於整理桌面，於壁飾框上插著花材
時，也可墊於壁飾框下方，吸收插著時
擠出的水分，避免造成工作檯水分漫溢
與混亂。

F 工作手套

布面手套的掌心部位有一層厚膠，可保
護雙手。以手去花刺時建議使用。

G 圍裙

除了保護衣服不受污損之外，口袋中還
可放置常用工具，亦能提升花藝設計師
的專業形象。

花器類別＆使用原則

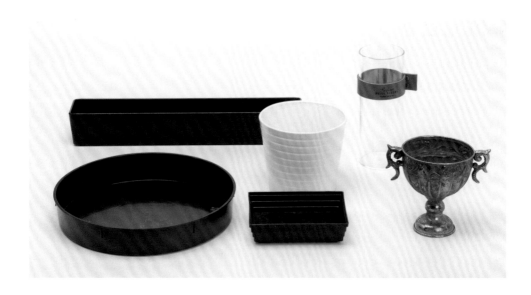

花器的種類多，材質亦五花八門。輕便的塑膠花器、穩重的陶瓷花器、表現清涼感的玻璃花器、具有田野風味的木製花器、中國風格的竹製花器、呈現鏽蝕藝術感的鐵製花器等等不同的材質，又可分成盤、瓶、缸、筒、籃等不同造型。

就花藝設計而言，花器在作品中占有二分之一的重要性，學習挑選正確、適合的花器就奠基了一半的成功。

花器在中國花藝及日式插花均有其嚴格的要求及使用原則，採用的花器在質感及風格上較具藝術性，成本相對也較高。

歐式花藝初學者應著重於花型與技巧的學習，逐步依學習進程添購花器即可。不建議一開始便購買價格稍高的花器，可待技巧與花型已能純熟掌控，鑑賞能力也提升後，開始進階學習或插著特殊作品時，再添購質感較好、價格較高或值得收藏的私房花器。

歐式花藝花器的種類與使用原則，可從四個方面進行考量。

地點　季節　花型　創意

依 擺 放 地 點 選 擇 花 器

如果呈現花藝作品的場所為大廳或餐廳入口玄關處，應該表現出大方的氣質，作品宜展現氣勢，此時花器可採用陶瓷的瓶或盤、缸等，依實際的空間大小決定花器尺寸。如果在角落則建議採用修長的瓶器。作品的高度若較低，花材接近桌面或為懸垂的花型，因為沒有花器表現的空間，花器僅具有實用的儲水功能，則可使用塑膠花器。

餐桌上的小花瓶，因與客人近距離接觸，不建議採用塑膠類等質感較差的花器，若能使用玻璃花器，質感較好，視覺量感較輕，也可減輕桌面的擁塞感，但要注意保持水的潔淨。中式宴會的圓桌上若要放置圓形的桌面花，為了避免占據菜餚的放置空間，可採鐵製花器拉高桌花，不但能夠避免擋住客人交談的視線，也能為會場添加繽紛感。

依 季 節 變 換 選 擇 花 器

夏天要表現清涼感，以玻璃花器最佳，冬天要表現溫暖氛圍，則以陶瓷或木製花器為主。如果能隨著四季改變，適時變換餐廳等商業空間的布置，以不同個性的花器搭配時令花卉，即使是常客，也能時時在店中發現店家與眾不同的巧思。

依 花 型 選 擇 花 器

一般而言，低矮的花型，如水平型或半球型貼緊桌面表現時，可採簡易的塑膠花器，因為擺放時幾乎看不到花器的外型。而具高度的花型，如三角型等，花器必須具有一定的分量與高度，才能與花器上方所承載的花卉形成面積上的平衡。如果想突顯花藝作品高挑的特性，則建議使用稍具高度的花器，並慎選花器材質。

依 創 意 選 擇 花 器

創作花藝時，不一定要使用市面上販售的花器，可利用周遭隨手可得的材料，加入一些匠心獨具的創意，即可產生令人驚喜的作品。例如可利用淘汰的餐具，適度遮去瑕疵，即可作為花器。也可利用蔬果作為花器，不論是挖空的西瓜皮，或萬聖節時使用南瓜，皆是常見的自然花器，而甜椒去籽去蒂後也是很有創意的花器，蛋殼、包裝用的紙袋……很多平時常見的物品都可靈活運用。

基本技法示範

以
海
綿
固
定
器
固
定
海
綿

*

1. 取一小顆湯圓大小的黏土，黏貼在固定器的底部。

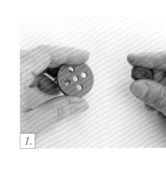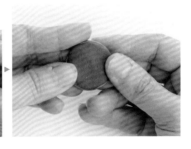

2. 將步驟 1 的成品用力按壓在花器一處，直到黏土溢出孔洞。
黏著過程中，花器和雙手都必須保持乾燥。

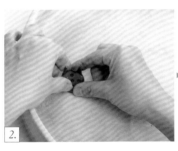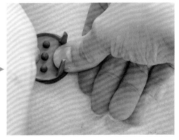

3. 將海綿的一側削切成圓弧狀後，緊靠花器邊，將海綿按壓在
海綿固定器上。將海綿上方四個直角邊削切出斜面，增加插
著面積。

變葉木

1. 在莖端剪一個新切口後，由葉背中央如縫針般穿刺一根 *#24* 綠鐵絲。

2. 左手先按壓穿刺鐵絲處，避免葉片破損，再以右手將兩側鐵絲向下彎。

3. 短枝鐵絲不動，以長端鐵絲將葉柄及短鐵絲纏繞兩圈（不要將鐵絲繞完，過於粗糙的葉柄會影響插著的穩定性）。

4. 剩餘鐵絲保留比葉柄長 *1* 公分左右，插著可更穩定。

黑葉觀音蓮葉

黑葉觀音蓮葉用於插著時，葉背先以透明膠帶黏貼一根 *#22* 綠鐵絲（彎成 *U* 字形），鐵絲腳順著葉柄彎摺，以花藝膠帶將鐵絲與葉柄纏繞固定（鐵絲與葉柄平行，勿將鐵絲纏繞在葉柄上，以免傷到葉柄）。

1. 星點木用於表現跳動線條時，僅保留頂端兩節葉片，每節僅保留 3 片葉子，3 片呈同一平面順向。反方向的葉片皆去除。

2. 每一節左右兩側的葉片略修小，形成左右小、中間大的組合狀態。若葉片大小剛好合適，可省去修剪步驟，減少對植物的損傷。

3. 為使線條更為靈活，如圖以雙手稍微按摩星點木莖部，使形成一拋物線狀。

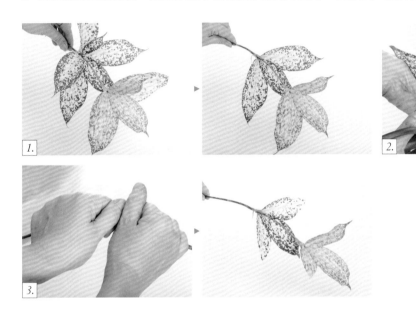

紐西蘭麻

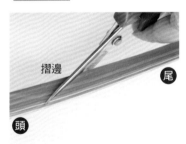

為使插著穩固，先將葉片對摺後斜剪，使中心葉脈長，兩側短，以利插著。新西蘭葉處理方式亦同。

斑點葉蘭（蜘蛛抱蛋）

剪出所需長度，插腳處修去葉面，只保留中心葉脈，插著時才不致過度破壞海綿，造成鬆動。山蘇葉處理方式亦同。

以花藝膠帶將 #22 綠鐵絲（彎成 U 字形）黏貼在海芋莖枝底部，形成花腳，使插著穩定。

鬱金香

鬱金香去除多餘的葉片時，先將葉片下拉至最底，再以剪刀修剪，勿直接徒手剝下葉片，以免導致莖部外皮過度受損，影響花材壽命。

星點木（組合葉，作隔葉或底葉用）

1. 取 3 片帶葉柄的星點木葉，捏住底部，將葉子集合成組。取 #24 鐵絲從葉背如縫衣般穿刺，將 3 片葉面連結在一起。

2. 左手壓住穿孔處，右手將鐵絲往下彎。在極短的葉柄上，以長鐵絲將短鐵絲與葉柄纏繞兩圈。

3. 保留比葉柄長 1.5 公分的鐵絲作為插腳，插著時切口一定要接觸到海綿，鐵絲是協助固定的主要的材料，但無法替代吸水的功能。

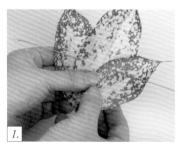
1.
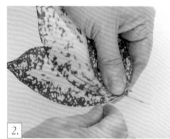
2.

3.

1. 孤挺花插著於海綿時，莖枝須預作加工。莖內穿入竹籤，感覺尖端有阻礙就停住，過度穿刺會傷到花苞。

2. 距離切口 1 公分處貼上花藝膠帶，防止切口翻裂。

3. 平剪切口（此時不要剪斷竹籤），質地軟弱的花莖不宜斜切，斜口頂端易彎折，不利穩定插著。

4. 露出花莖切口的竹籤長約為 2 至 3 公分，其餘剪除。孤挺花莖空心易脆，必須利用竹籤協助插入海綿內。

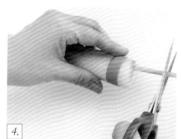

松果

在松果底部密集的麟片之間，綁上 #20 鐵絲作為插腳。

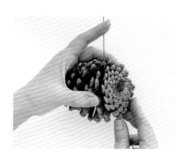
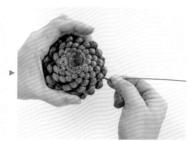

1. 銀河葉保留 2 公分葉柄，由花托的最底處向下插，直到完全看不到莖部。

 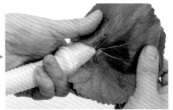

2. 第二片銀河葉與第一片半片重疊，在兩片葉子的交接處，水平插入
 U 字釘（以 #24 鐵絲彎 U 字形小釘）固定。

3. 將銀河葉水平地於花托底部圍成一圈。

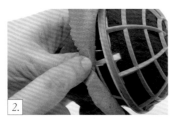 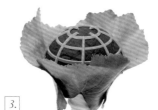

1. 按壓 3 吋盆塑膠容器的外圍一圈，使植物根部和盆土容易自盆中鬆脫，再輕輕拉起植株。
 以不傷根的力道，輕輕撥去部分盆土。

2. 蘭花水苔泡水，擠乾水分後平鋪於掌心，再將植株置於掌心，以水苔包覆。

3. 以銅絲線或棉線將根部及水苔纏緊，即可作為花材使用。

 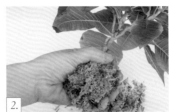 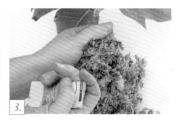

1. 麻繩長線在上，短線在下，作出一個耳。以左手大姆指按壓線耳的交錯點。

2. 手握長線端，一圈圈地在握把上纏緊。前兩圈纏繞後，再一次檢查花束，此時若有材料移位，還可進行最後調整，第三圈之後，就要圈圈綑緊。纏繞時可將花束倒放，以免受正面花朵干擾，可更易於纏繞。線圈須重疊，而非上下並列。

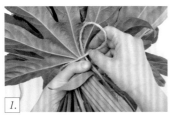 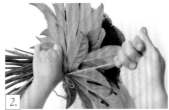 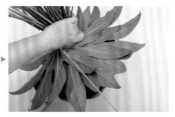

3. 麻繩繞至剩小段後，將線尾放入步驟 1 預留的線耳內。

4. 改拉預留線圈的短線，直到線尾藏入堆疊的麻繩中。

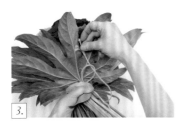 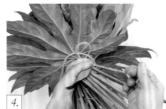

5. 將兩端線頭剪掉，不必打結，即完成一個沒有結頭，且令握者舒適的綁法。在歐洲，花束經常不需要過度包裝，直接拿著握把即可送禮，此綁法可顯現製作者的貼心。檢定時，若提供的麻繩長度不足，無法構成厚實的線圈，不能採用此法，仍以簡單的打結固定法操作之。

part *1*

古 典 花 型

FLOWER
ARRANGEMENT

01 半球混合型盤花

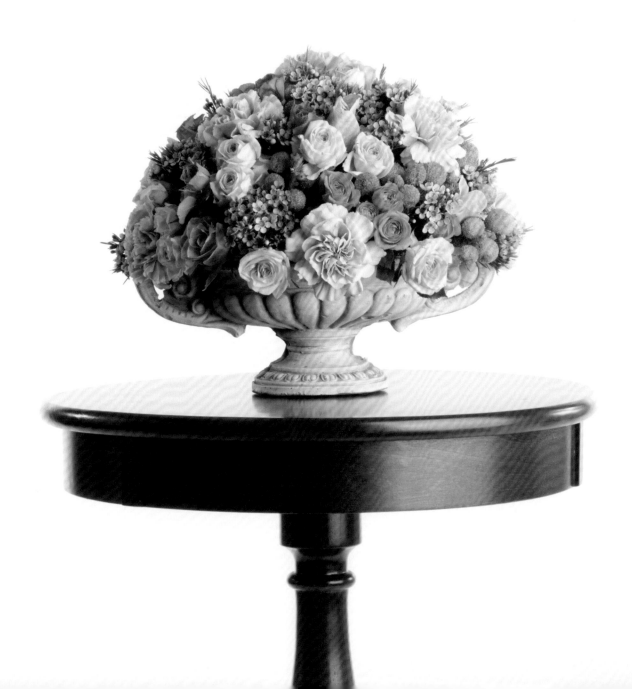

Dish Arrangement

Semi spherical shape mixed

半球花型又稱俾德麥爾花型，

若說「一招半式闖天下」，

那麼，對歐式花藝而言，半球花型可說是最重要的一招了。

此花型運用範圍極為廣泛，

舉凡空間設計、手綁花束、新娘捧花、壁飾等均可運用。

比起德式與日式的表現手法，荷式的表現花材數量較多，

組合時較密集。

傳統混合的手法強調花材種類的多樣化，

相同的花材在布局上要盡量錯開，與各式花材混合。

主題說明　　／　　半球混合

用途＆對象／　　桌上設計‧空間擺飾

花器使用　　／　　仿古米色圓盤

色彩搭配　　／　　同系統或同色系。選擇與復古盆器色彩的同色調，為配合復古
　　　　　　　　　花器的氣質，取用較低彩度花色

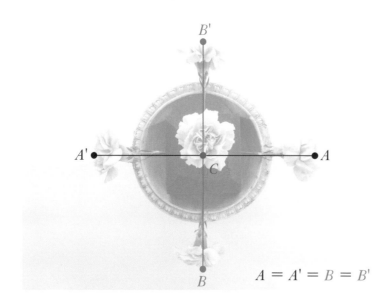

$$A = A' = B = B'$$

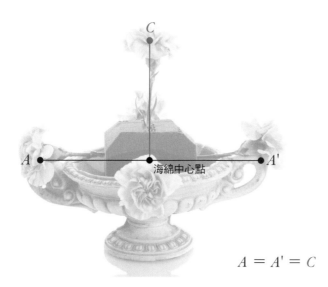

海綿中心點

$$A = A' = C$$

1. 選用的花器口徑較大，但不必塞滿海綿，利用固定器及防水黏土，固定 *1/2* 大小的海綿即可。

2. 整體採低彩度的橘色調，綠色葉材不在表現的色彩範圍內，僅為遮蓋海綿鋪底之用，因此壽松高度要略低於花材，數量也不必太多。在半球結構中，葉材主要用於遮蓋花材縫隙間的海綿。

3. 應配合擺設空間決定作品尺寸，而作品尺寸決定所需花材分量。

4. 採密集結構式，一開始主線條如果插得太長，要鋪滿的空間就會變大，花材需求量變多，製作時間更長，所以務必掌握尺寸。

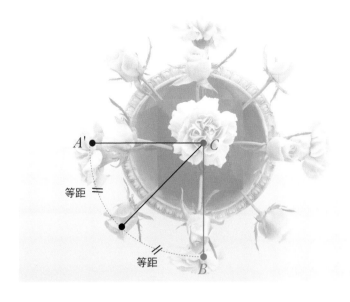

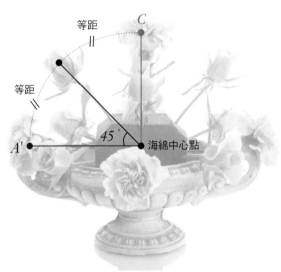

5. 採混合手法插著，主線條康乃馨 A、A'、B、B' 之間插著玫瑰，玫瑰與兩側的康乃馨距離要相等。一開始插著時，排列愈整齊、均衡，後續步驟愈易掌握。

6. 水平一圈以 4 朵康乃馨及 4 朵玫瑰構成完整的圓，此稱為八分法，亦可使用 6 朵花、10 朵花作成六分法或十分法的插著分布，但皆不如八分法來得容易操作。

7. C 點康乃馨與水平一圈 4 朵康乃馨之間的 45 度角位置上，依序插上 1 朵玫瑰，長度須使花顏分別落在 C 與 A、A'、B、B' 的圓弧連線上。插入玫瑰時，務必確認玫瑰與上下兩朵康乃馨是否等距，即可將半球的基本結構完整地進行布局。

8. 插著時，要記得旋轉以觀察各面向的造型與結構，並俯視、側視檢查整體半球的構成是否平均。

美國進口茶色大康乃馨 9 枝＼橘色玫瑰 8 枝＼淡橘色迷你玫瑰 5 枝＼黃金果 1 把＼橘紅色迷你玫瑰 5 枝＼橘色蠟梅半把＼壽松半把

製作步驟

＊

1. 依所設定的半球尺寸，先插出 A、A'、B、B'、C 的康乃馨，作為參考點定出主要線條，插腳向海綿中心點。

1.

2. 於兩朵康乃馨之間圓弧連線上等距平插 1 朵玫瑰，由上而下俯視構成一個完整的圓。

3. 於 C 點與水平插入的 A、A'、B、B' 康乃馨之間，以 45 度角插入 1 朵玫瑰，構成一個立體半球結構。

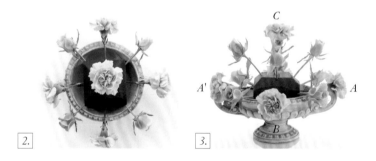

2.

3.

4. 45 度角上的兩朵玫瑰中間，再依序插入 1 朵康乃馨。以交錯的方式於 45 度角處環插一圈，共插入 4 朵玫瑰＋4 朵康乃馨，以強化半球結構。

5. 壽松剪成短枝，遮蓋海綿，要略低於花的高度。

4.

5.

6. 在康乃馨與玫瑰的弧線範圍內，平均插上淡橘色迷你玫瑰與黃金果。平均地分配陪襯花材，
 注意不要忽略水平空間。

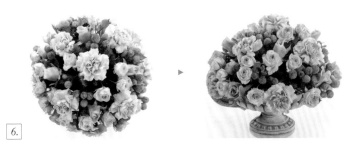

6.

7. 均勻地插上橘紅色迷你玫瑰，在同色系範圍內增加色彩變化。再以橘色蠟梅點綴，增加花
 材型態的多樣性，作品即完成。

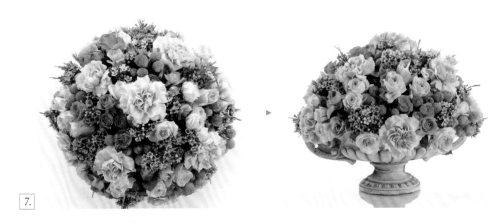

7.

不 使 用 海 綿 的 插 著 方 式

無支撐物插著示範

常見可作為無支撐物的材料包括：放置瓶內的雪松、枯藤等，這類材料的特性是可泡水，不易軟爛。放置瓶外的有麒麟草、高山羊齒等，不能泡水，但仍可固定花材。

Step 1. 將雪松枝幹整理至合適長度，平均放入花器中，高度略高於器口。

Step 2. 依循半球型盤花插著方式，依序插入定位花材。花顏須在正確的位置上，花腳互卡，陸續插入花朵即可完成作品。

鐵絲網插著示範

鐵絲網的網格不要太小，以方便花材莖枝插入。

Step 1. 將鐵絲網裁成方形，對角端兩兩向中心重疊。接著以手將鐵絲網整理成圓球狀，放入花器中，上端約凸出花器瓶口2公分，橫向穿過一根樹枝，樹枝兩端皆略超出瓶口，使鐵絲網可固定在目前高度，避免插花時往下掉。

Step 2. 依循半球型盤花的插著方式進行，先插入定位花材。垂直插入的花材，花腳須垂直穿過網格後抵住瓶底。水平插入花材時，花腳斜向插入，花顏須呈水平向外，莖枝穿過網格後抵住瓶壁。掌握半球花型的插著要點，逐一卡穩花材，即可完成作品。

改 花 示 範

半球成組型盤花

Before
改
花
前

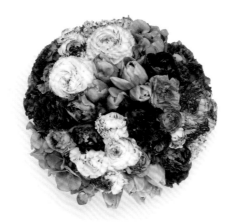

1. 花材分組過於零碎。
2. 組群分配缺乏變化。

After
改
花
後

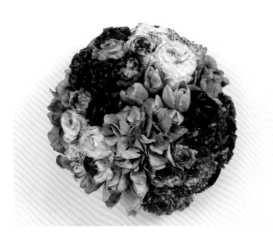

1. 同色花材對角呼應。
2. 組群呈不規則塊狀分布，
較具靈活度。

改
花
要
點
說
明

因作品不大，不建議將相同花材分成三組，否則易造成瑣碎感，失去了成組手法的俐落感。

先將暗紫色桔梗改成兩組，對角呼應。以花色為主，盡量讓相同花色的兩組分開，兩組角度盡量超過 90 度，才能達到平衡與呼應。

改花前的作品在組群分配上，以正中心點向下分切，花材由高角度向水平角度成條狀分布，彷彿切西瓜一般，這樣的組群設計較缺乏變化。修改後的作品組群間呈不規則塊狀，呈現靈活感。

02 橢圓型混合桌花

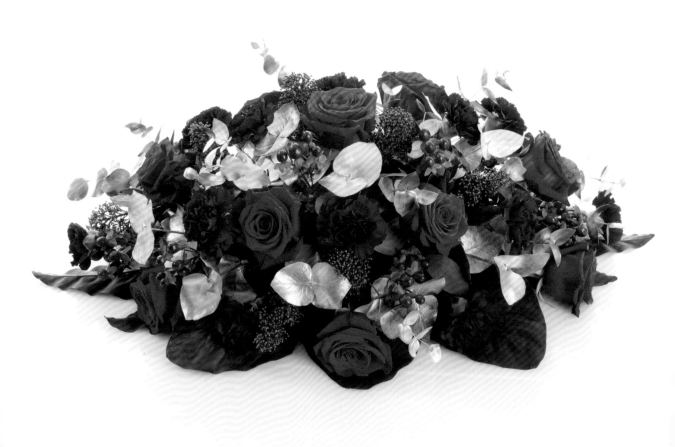

Table Decoration

Oval mixed

橢圓型由半球型變化而來，

同樣具有古典花型的穩重與典雅氣質。

常見用於裝飾長桌，

亦可變化成講桌花飾設計。

若作品的花器較高，

務必慎選花器的色彩和質感；

若底部花材與桌面緊密相接，

因花器不外顯，只作供水之用，

款式從簡即可。

主題說明	／	橢圓混合
用途&對象	／	置於四人長桌中間
基座使用	／	綠色 T 型盒
色彩搭配	／	同系統配色。以紅色為主色，金色雖是特殊色，去除金屬感後則屬橘色系，與紅色為同系統的配色。暗紅色穩定，金色活潑，相得益彰

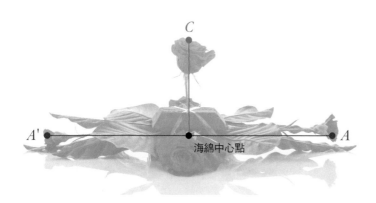

B'

15cm

A'

30cm

C

A

B

$A = A' = 30$ 公分

$B = B' = C = 15$ 公分

$\overline{AA'} : \overline{BB'} = 2 : 1$

C

A' 海綿中心點 A

製作重點

1. 橢圓型桌花由半球型變化而來,將 A 與 A' 長度增加兩倍或三倍,在主線空間內將花材鋪滿,即成為橢圓型。若作品高度較低,底部花材會與桌面緊密結合,則可考慮使用塑膠淺盤,因為水平花材略下垂後,花器會被遮蔽。

2. 花器 T 型盒內底部雖然設計有固定用的突點,但由於海綿會高出花器,以膠帶固定較為穩定。

3. 花型的長寬比例($\overline{AA'} : \overline{BB'}$)要至少超過兩倍,低於兩倍容易與半球混淆。若達三倍,則接近 A 與 A' 的空間不易補滿,花型不易完整,需慎選花材。

4. 一般插著程序是先插底葉再插花,而如果尚無法掌握尺寸,可先插出 A、B、A'、B' 等主枝花材進行定位,再於花材下添加底葉。底葉葉尖可略比主花稍長一些。

5. 剪取花材長度時,須注意到花腳不可能插到海綿中心點,因此要扣掉花腳到中心點的長度,才是花材剪切的長度。

*

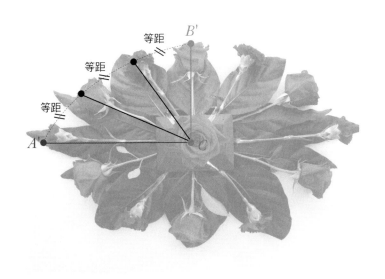

等距 B'

等距

等距

A C

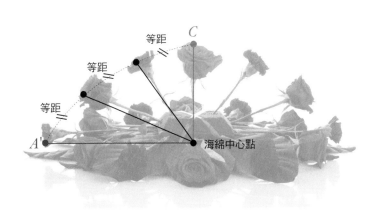

C

等距

等距

等距

A' 海綿中心點

6. 相較於半球型盤花，A 與 B 之間的連線變長了，所以塊狀花要補上兩枝，但要維持暗紅大康乃馨和紅玫瑰交錯的布局，以求絕對對稱的混合。

7. 相較於半球型盤花，C 與 A、A' 之間的連線也變長了，其間也要等距插上兩朵塊狀花，構成三個等距的空間。所使用的兩種花材（康乃馨和玫瑰）須交錯分布。

8. 尤加利葉的應用有兩種方式，一可作為跳躍的線條，一可作為填補空間的面狀材料。如末梢帶小葉片，因形態自然，可略高於圓弧連線範圍，讓作品產生一些律動感。枝條剪切後的下端部分，則將枝條剪與葉片齊口，作為面狀材料使用，可填補空間，但高度須落在與塊狀花的圓弧連線上，務求維持橢圓花型。

9. 作品以紅色為主調，除了暗紅大康乃馨和紅玫瑰之外，也以四季迷和火龍果增加暗紅色的量感，保持沉穩的氣質，並使同系統配色中有多樣的花材型態，視覺上會較有變化。

花材　暗紅大康乃馨 14 枝／紅玫瑰 15 枝／染金尤加利 1 小把／劍尾竹芋葉 6 片／葛鬱金 6 片／暗紅色四季迷 1 小把／暗紅色火龍果 1 小把／樺木（假葉木）1 小把

製作步驟

＊

1. 劍尾竹芋葉與葛鬱金暗紅色葉背朝上，平插但略略下垂，盡量與桌面貼合。

2. A 與 A' 插入暗紅大康乃馨（長度由海綿中心點起約 30 公分）。B 和 B' 使用紅玫瑰（長度由海綿中心點起約 15 公分）。C 插入紅玫瑰（由花器口高度的海綿中心點至花頂端高約 15 公分）。

3. 於暗紅大康乃馨和紅玫瑰之間的圓弧連線上，等距平插 1 朵紅玫瑰＋ 1 朵暗紅大康乃馨，構成一個完整的橢圓（俯視），形成以 12 朵塊狀花（玫瑰和康乃馨）交錯構成水平的橢圓形。

4. 於 C 與 A、A' 之間等距插上 1 朵暗紅大康乃馨＋ 1 朵紅玫瑰，花顏高度落在圓弧連線上。

5. 亦於 C 與 B、B' 之間等距插上 1 枝暗紅大康乃馨，花顏高度落在圓弧連線上。

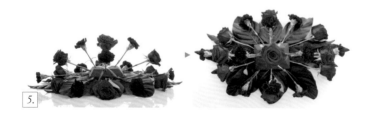

6. 水平的 A、B、A'、B' 之間各有兩朵花，皆稱為補枝。在水平補枝與 C 之間的圓弧連線上，
 各補上 1 朵暗紅大康乃馨或紅玫瑰，花材平均交錯，即完成主體結構。

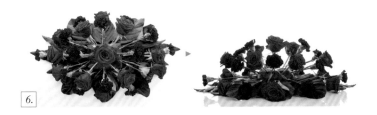

7. 在塊狀花之間的空隙間插上樺木，高度略低，作為遮蓋海綿之用。

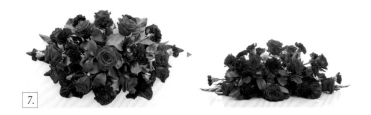

8. 在立體橢圓空間內平均插上染金尤加利。末梢若帶小葉片，可略高
 於連線範圍。剪切後餘下的第二節枝條剪與葉片齊口，可作為面狀
 材料使用，須與塊狀花連線等高，避免破壞花型。

9. 在塊狀花之間平均加入暗紅色四季迷及火龍果，確認花型飽滿平穩
 即完成作品。

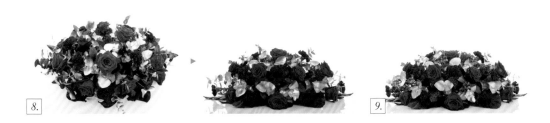

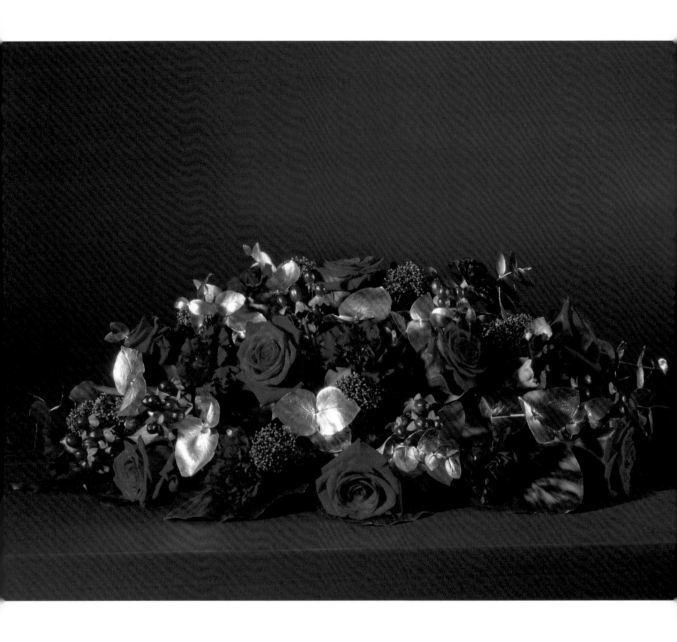

暗紅色表現出沉穩氣質，
特殊的金屬色尤加利葉，
使整體看起來更有精神。

金色因暗紅色調而顯得不俗，
暗紅因金色而顯得神采飛揚，
兩者相輔相成。

03　水滴型花飾

Funeral Spray

Teardrop shape in groups

水滴型可視為半球、橢圓的變化款。

水滴型寓意著生生不息，

不論是喪禮設計或新娘捧花，

各種生命中重要的場合裡，皆可運用此花型。

亦適用於大型會場布置，

作為講台的背景壁飾使用。

主題說明	／	成組（組群）手法
用途＆對象	／	喪禮設計、會場布置
基座使用	／	二分之一壁飾框
色彩搭配	／	冷暖對比

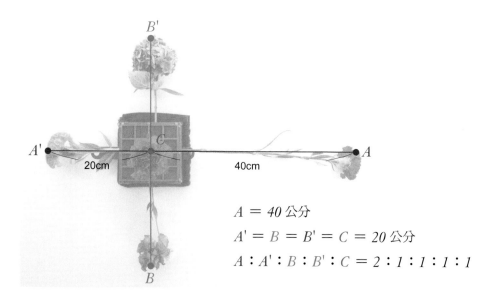

$$A = 40 \text{ 公分}$$
$$A' = B = B' = C = 20 \text{ 公分}$$
$$A : A' : B : B' : C = 2 : 1 : 1 : 1 : 1$$

製作重點

＊

1. 此花型插著的花量較多，因此使用二分之一壁飾框插著較為穩定。採用壁飾框作為現成基座時，要在底下墊一塊厚抹布，隨時吸收插著時溢出的水分，避免工作桌面過於混亂。

2. 剪取花材前，須先掌握作品尺寸。依全長 60 公分的要求，A 須長 40 公分，A' 須長 20 公分，B 及 B' 長 20 公分，C 由桌面向上量亦為 20 公分。

3. 多數學習過手綁花束的學員，習慣拿到花材先進行去葉片處理，這在插著時是浪費時間的作業。除非進行手綁花束，或是花店作業，要將花材放入容器內作為展示用途時，才需要進行花腳整理。插著時，先剪出需要長度，將要插著至海綿內的花腳去除雜葉，並削切成光滑的表面後，即可進行插著。無論在職場、檢定或比賽會場，工作效率都是作業重點之一。

4. 中心 C 是焦點花，一定要採用扎實的塊狀花。

5. 初學者可先插主枝（定位花材），再將底葉插在主枝下，鋪出水滴形。動作純熟後，可直接先鋪底葉再插主枝。底葉尖端略超過花型範圍是可容許的，但葉片一定要貼近海綿。

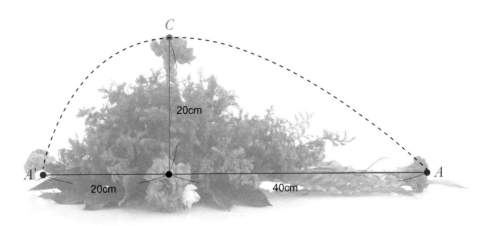

葉面略低於主線連線高度

6. 本示範作品採冷暖對比成組手法。雖然綠色也是冷色調之一，但若出現在成組的花材之間，會破壞花材成組的俐落感，因此鋪底的雪松高度仍要維持低於花顏，僅為遮蓋海綿之用。

7. 擴張主線組群時，同一色彩或同一種材料的組群要分別在對應邊上呼應，以維持色彩平衡。仍會盛開的花材，可預留開花空間，如康乃馨；已不會再綻開，僅維持原貌的花材，空間則不要留得太大，如桔梗。

8. B 桔梗與 B' 繡球是同色系的材料，安排組群布局時，可在前方再作一組紫桔梗，使紫色系花材呈三角分配，色彩穩定，視覺上會較為平衡。A' 的橘雞冠偏向上方擴張組群，另一組橘雞冠則安排在對應邊下方，並填滿下方空間。

9. 布局時，要掌握三角分布、色彩平衡的概念，將材料逐一補滿空間。主要著重的是色彩，相同顏色的不同花材可互為呼應，例如：紫紅乒乓菊與暗紅色四季迷的位置即為色彩呼應關係。

10. 水滴型因前方延伸較長，A 線尖端及水平弧度空間較不容易補滿花材，初學者常覺得困難，只要多練習，就能逐漸掌握花型。

紅色大康乃馨 20 枝／紅玫瑰 10 枝／紫桔梗 1 把／藍繡球 3 枝／紫紅乒乓菊 7 枝／橘雞冠花 10 枝／四季迷 1 把／黃金果 1 把／山蘇 3 片／八角金盤 5 片／雪松半把

製作步驟

1. 依比例插出 A、A'、B、B'、C 共 5 朵花。除了 C 可重複使用與 A 相同的康乃馨之外，其他均採用不同花材。

2. A 點以山蘇作為前端底葉，其餘空間插入八角金盤為底葉，將水滴型底部鋪滿綠葉。

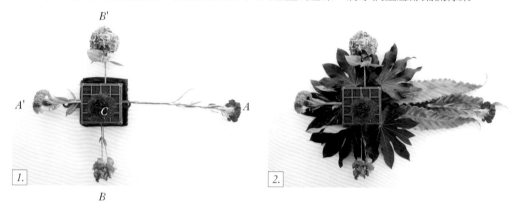

3. 以雪松鋪底，遮蓋海綿。雪松不宜超過花顏。

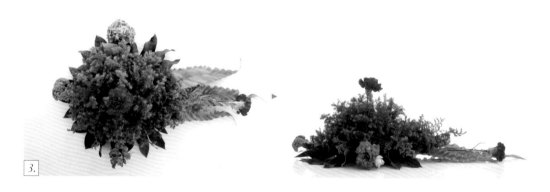

4. 擴張主線組群分量。A 與 C 因同為紅色大康乃馨，A 向上擴張，C 則向後擴張，避免同色相近。

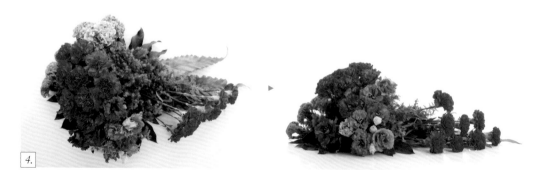

5. 在尖端布局一組紫桔梗，與 B 桔梗、B' 繡球的紫色呈三角配置。在 A' 橘雞冠的對應邊下方也作一組橘色，填滿下方空間。

6. 以三角分布、色彩平衡的概念，將材料補滿空間即完成作品。

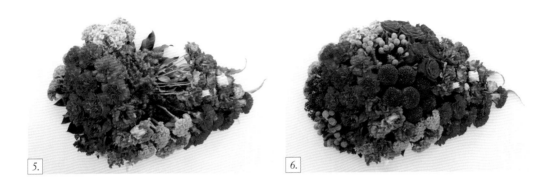

＊完成的水滴型花飾須注意各方位的欣賞角度，掌握美觀的圓弧外型。

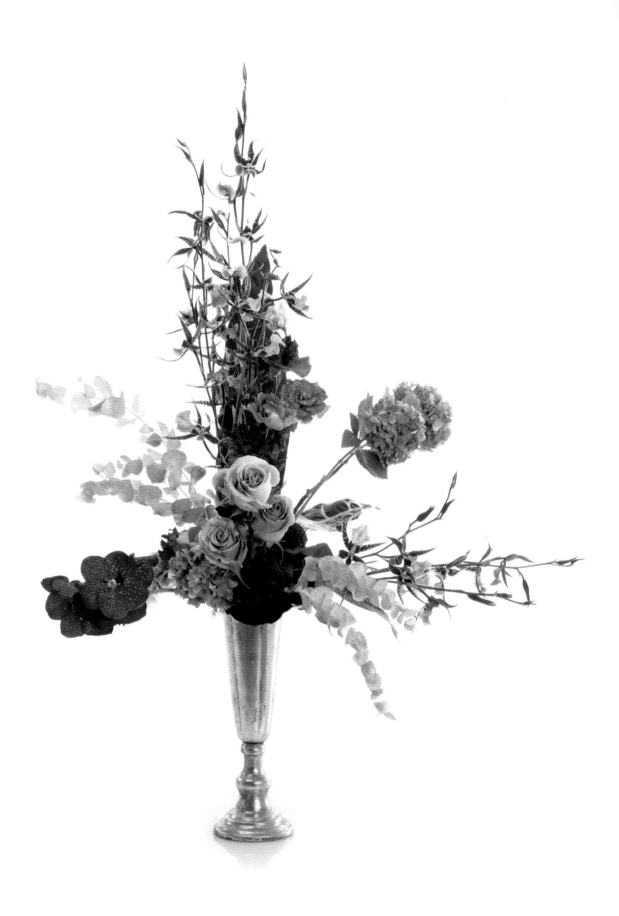

04　三角型瓶花

花材以現代式組群手法表現，

構成組群的數朵花材間要高低錯落，以製造律動感，

不可如階梯般地按照順序慢慢變長或變短。

此花型的主要表現重點在於線條，

因此在花材的挑選上一定不能缺少線狀花材。

插作時，花材配置採「X 配置」，較易達成色彩平衡。

遮蓋底部海綿的葉材千萬不能太長，

以免干擾線條組群的表現。

主題說明　　／　　三角型一個中心點成組
用途＆對象　／　　置於桌邊角落，可營造整體空間角落的氛圍
花器使用　　／　　銀色高筒冠軍杯
色彩搭配　　／　　明暗對比

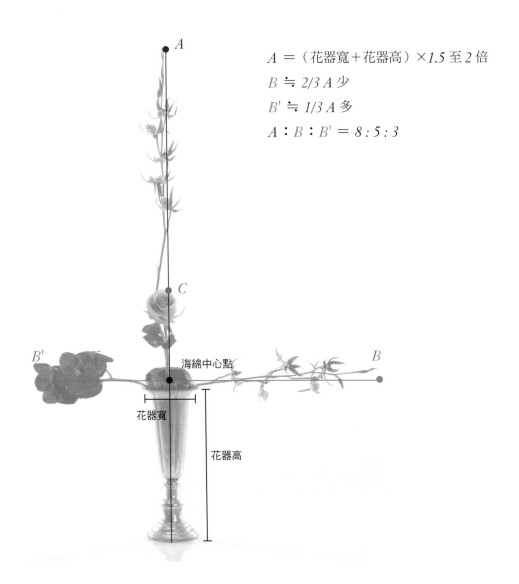

$A = （花器寬＋花器高）\times 1.5 至 2 倍$

$B ≒ 2/3 A 少$

$B' ≒ 1/3 A 多$

$A：B：B' = 8：5：3$

海綿中心點

花器寬

花器高

製作重點

1. 在 A 線的後方加上反葉的劍尾竹芋葉，以葉背的深紫色強化作品所需的暗色調，A 線紫萼蘭的質地較輕盈，背襯的竹芋葉具有重要的穩定力量。作品前方以葛鬱金的深色葉背作為前方底襯，增加主中心線的量感與穩定感。

2. 左右側的底部襯葉不一定要插在主線下，視水平的 360 度空間感決定，但 C 點下方水平位置一定要有一組底葉，因為這是視覺中心，須最為穩定。右邊的紫萼蘭量感一定不如左邊的巨輪萬代蘭，因此，將長一點的蜘蛛抱蛋葉蘭陪襯在右邊，以拉回平衡感。在水平一圈的 360 度空間內，不同長度與不同型態的底葉圍成一圈，以穩定整個作品重心，並以底葉長短、色彩、大小的變化，製作出律動感。

3. 銜接組群與主線條之間要保持適度的空間感，這是現代式表現法的特色之一（在主線條之間的組群，本書稱之為銜接組群，以利說明）。

＊

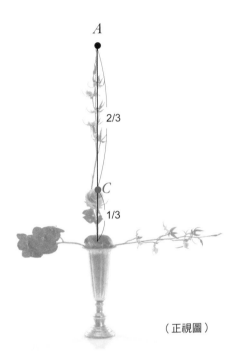

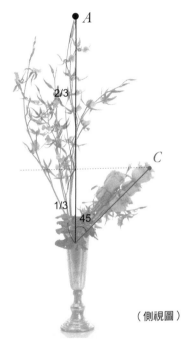

（正視圖）

（側視圖）

A‧C 插腳前後呈一直線。C 點水平對　　C 向前傾斜 45 度角，水平對齊 A 的
齊約在 A 的 1/3 高。　　　　　　　　1/3 高。

4. A 與 B' 之間的空間，以染銀色的尤加利葉作為銜接組群，藉此呼應花器的質感
　　與色彩，並表現明暗對比中的明色調。右前方 C 與 B 之間則以另一組銀色尤加
　　利葉呼應，增加垂態線條，使作品與花器結合成為一個表現的整體。

5. 主線條的組群，除了長度要考慮黃金比例 8:5:3 之外，量感也須呈現和諧比例。

6. 遮蓋海綿的底部綠物一定要愈短愈好，才能突顯出線條組群的線性之美。

7. 左下角插著藍繡球裝飾底部空間，呼應了右上角的藍色。右下角底部堆疊著深紫
　　色乒乓菊，呼應了外側的紫薹蘭深紫紅色。海綿並不單以綠色素材遮蓋，仍要細
　　心安排許多花材，並作出精緻的層次，將外部的色彩帶到作品的最裡面。左後方
　　的桔梗組群，除了帶出主線的另一個色彩之外，亦可製造出深度感。

<table>
<tr><td>花
材</td><td>紫萼蘭 1 把＼紫色巨輪萬代蘭 1 枝＼進口紫玫瑰 6 枝＼染銀色尤加利 1 小把＼藍繡球 3 枝＼紫桔梗 5 枝＼深紫色乒乓菊 3 枝＼劍尾竹芋葉 3 片＼蜘蛛抱蛋 3 片＼銀河葉 5 片＼葛鬱金葉片 3 片＼壽松 1 小枝＼觀音蓮葉 1 片</td></tr>
</table>

製作步驟

*

1. 選用鐵製花器，以塑膠紙墊於海綿下方並適度修剪。海綿直角邊削切成斜面，以利插著。
2. 以瑞士刀削切主莖花腳。

1.

2.

3. 依花器的高度及寬度決定 A 主枝的長度，並依 8:5:3 黃金比例依序定出其他所有主枝長度，將花插在適當的位置上（見 P.62 圖解）。以盛開的玫瑰表現 C 焦點，正面視線與 A 在同一條直線上，傾斜 45 度角向前方伸展，高度水平對齊 A 線的 1/3 至 1/4 之間。

4. 增加每一主枝的量感，使其成為一個組群。C 焦點的玫瑰花插腳要向著中心點，組群的花朵高度要錯落有致以製造律動感。

5. 在 A 線的後方加上反葉的劍尾竹芋葉，穩定視覺重心。以葛鬱金作為前方底襯，增加主中心線的量感與穩定感。

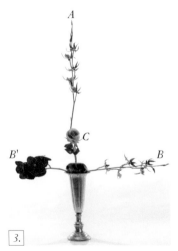

3.

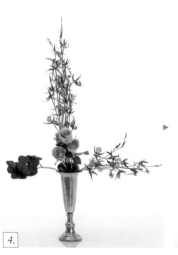

4.

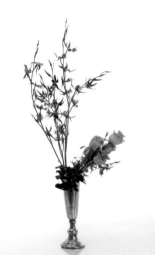

6. 右邊插上較長的蜘蛛抱蛋葉，水平一圈的 *360* 度空間內，則以不同長度與不同型態的底葉圍成一圈，俯視觀看，底葉長短錯落有律動感。

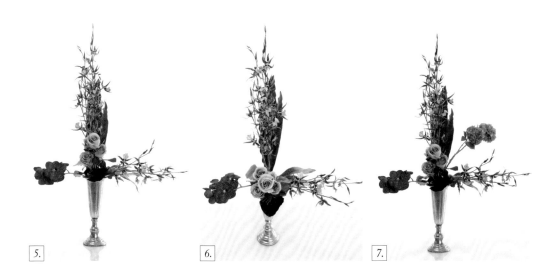

5.　　　　　　　6.　　　　　　　7.

7. 右側 *A* 與 *B* 之間插上一組藍繡球。銜接組群與主線條之間要保持適度的空間感。

8. 左邊 *A* 與 *B'* 之間，以染銀色的尤加利葉作為銜接組群。右前方 *C* 與 *B* 之間則以另一組銀色尤加利葉呼應。

9. 在 *A* 線的右前方，增加一組紫桔梗的組群，增加 *A* 的量感，可與 *A* 幾乎緊貼，目的在增加 *A* 線量感，並不需保留空間。以一片觀音蓮葉陪襯在藍繡球的下方以增加穩定感，並以短短的壽松將底部海綿稍加遮蓋。

10. 以低矮的藍繡球裝飾左下角的底部空間，右下角底部則堆疊上深紫色乒乓菊。左後方插入桔梗組群即完成。

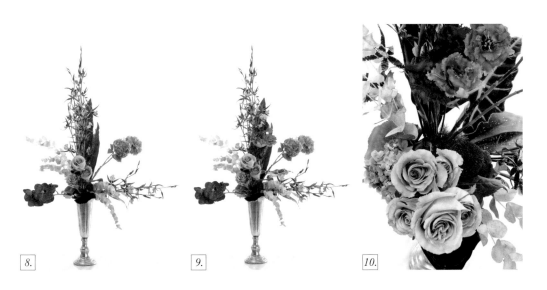

8.　　　　　　　9.　　　　　　　10.

高貴的銀白，
富麗而雅緻的紫與藍，
如同涵養深厚的貴族，
冷靜而美麗，
令人迷戀且讚嘆。

05 三角型盤花

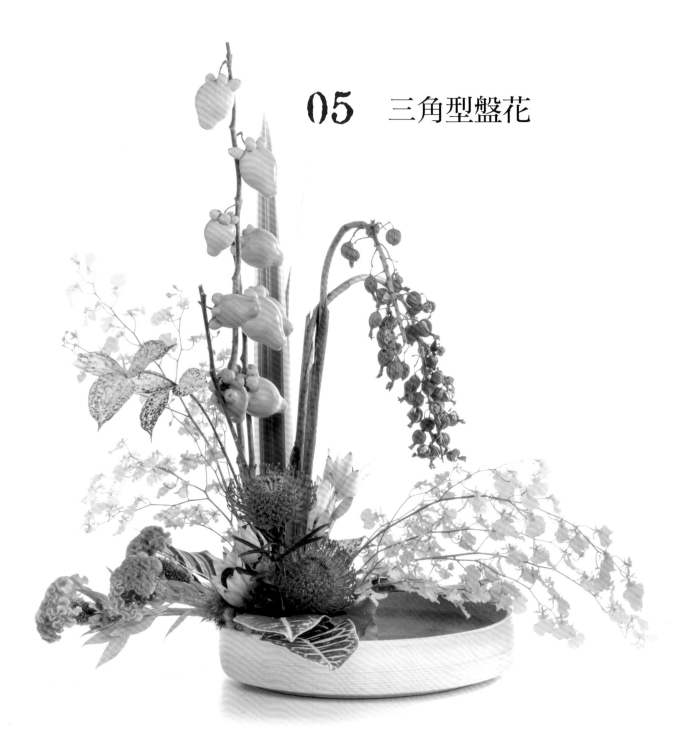

Dish Arrangement

Triangle, central point, grouped

三角型中心點成組是一種現代式風格，

不論是盤花或瓶花皆採不對稱平衡。

花材採成組表現，表現俐落感，

組群之間保留空間，以突顯花材特色。

進行桌上布置時，一般單獨置於桌角，

也可製作兩盆作品，以二合一的方式表現。

主題說明	／	三角型一個中心點成組
用途＆對象	／	桌上設計、空間布置
花器使用	／	米色大圓盤
色彩搭配	／	同系統

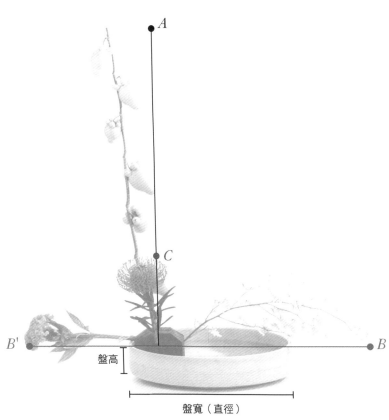

海綿位於盤面水平線上的左側

$A = （盤寬＋盤高）×1.5 至 2 倍$

$A：B：B'$
$= 8：5：3$
$≒ 1：2/3 少：1/3 多$

C 水平對齊 A 高度的 $1/3$ 至 $1/4$

盤高

盤寬（直徑）

製作重點

*

1. 插著三角型盤花時，僅使用二分之一或三分之一塊的海綿，而花器底面較大，需要海綿固定器和防水黏土的協助將海綿固定在花器上。

2. 單面花型，主枝 A 不插在海綿正中心，而是在海綿中心點後移至三分之一處，以增加海綿的使用空間。A 並非垂直插入，須略後傾，以維持前後平衡；C 向前斜 45 度，C 與 A 的花莖從正面看呈一直線，C 水平高度為 A 的 $1/3$ 至 $1/4$。

3. 水平三組底葉呈三角分布，以維持整體平衡感。從去除 A 線後的俯視圖中，可清楚瞭解底葉與主枝之間的立體空間關係。

3.

4. *A* 與 *B* 之間以一組月桃果作為銜接組群，呼應左側 *B'* 的橘色雞冠花。月桃果略向後傾斜，維持前後的重量平衡，與 *A*、*B* 之間須保留空間。共插入兩枝月桃果，從右側看，一串向後懸垂，一串向右側，以求平衡感，並強化正面視線的深度感。

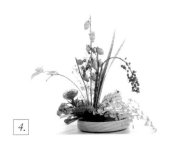

4.

5. *A* 與 *B'* 之間以一組文心蘭呼應右側水平的文心蘭。略向後傾斜，以維持前後的重量平衡。

6. 底部鋪蓋海綿的綠物（壽松）不可過長，以免打亂整個作品的層次線條。三角型盤花要表現出線條長度與俐落感，底部一定要小，才能對比出各組群線條的美感。

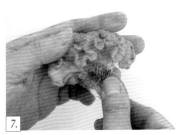

7.

7. 雞冠花作為底部組群時，先將種子剝除，才能插得更低。

8. 以一組極短的陽光非洲鬱金香及一組橘色雞冠花作為底部組群，可增加底部色彩變化，並呼應作品外側長線條組群的色彩（*B* 黃色、*B'* 橘色）。陽光非洲鬱金香的落點在 *C* 針墊花與 *B'* 雞冠花之間，要保持低矮，才不會破壞鄰近兩組花材的表現與整體的高低律動感。

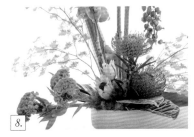

8.

9. 以星點木作為跳動線條。從側面看，星點木的線條可增加前方空間的律動感，前方空間才不致於過度扁平。

10. 星點木作成組合葉，成為底部的隔葉，可增加底部的層次變化，避免底部成為類似俾德麥爾的規則圓弧造型。注意！三角花型最忌諱將底部插成一個俾德麥爾半球。

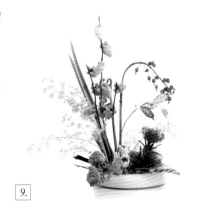

9.

<table>
<tr><td rowspan="3">花材</td><td>牛角茄 1 枝＼黃色文心蘭 5 枝＼針墊花 2 枝＼橘色雞冠花 5 枝＼陽光非洲鬱金香 2 枝＼紐西蘭麻葉 2 片＼變葉木 2 片＼葛鬱金 2 片＼蜘蛛抱蛋 3 片＼星點木 1 枝＼銀河葉 5 片＼月桃果 2 枝＼壽松 1/4 把</td></tr>
</table>

製作步驟

*

1. 海綿固定在花器內，依圖示以正確比例插出 A、B、B'、C（花腳插著點與相關細節，請參酌 P.70 製作重點）。

2. 增加主線條的組群分量，作出成組的層次感。

3. 處理好各種底葉後，紐西蘭麻插在 A 線的後方略向後斜，成為 A 線的背襯。變葉木插在 C 下方水平處，兩片略為重疊作出層次感。左側水平及右側水平各插上一組葛鬱金、一組蜘蛛抱蛋作為底葉。

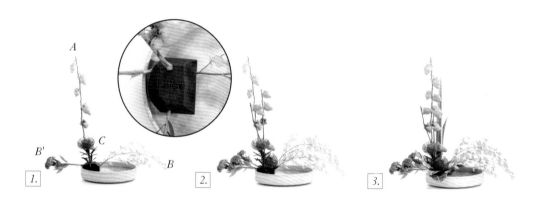

4. 水平三組底葉呈三角分布，其餘水平空間亦可加上較小的葉面，如銀河葉，使整體平衡感更加穩定，並增加底葉的大小變化與律動感。

5. A 與 B 之間加上一組月桃果，略向後傾斜，與 A、B 之間保留一點空間。

6. 在 A 與 B' 之間加上一組文心蘭，略向後傾斜。

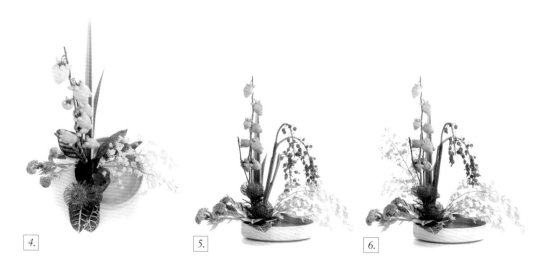

7. 剪短壽松，鋪蓋海綿空間。

8. 在 C 與 A 之間的左右側底部，以一組極短的陽光非洲鬱金香及一組橘色雞冠花（貼至底部海綿）作為底部組群。

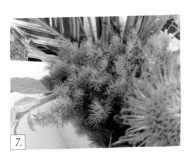
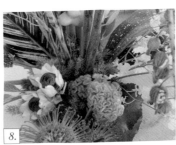

9. 插入依跳動線條適當處理後的星點木（插腳在 A 左前方，緊靠 A），向左前 C 與 B' 之間的空間跳躍而出。右後方增加一組陽光非洲鬱金香，與左前方底部的陽光非洲鬱金香呼應，使作品更具有深度感。最後在底部花材之間加入星點木組合葉，作品即完成。

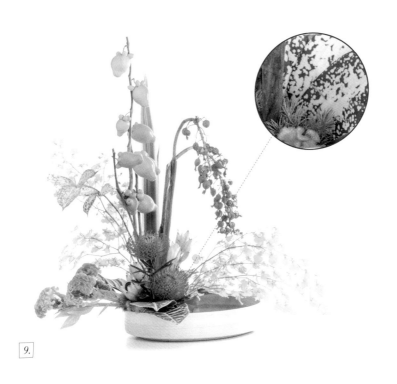

改 花 示 範

Before
改花前

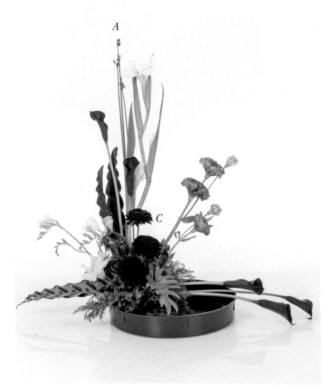

1. A 線有三組花材，
 三組花材的組群不夠明確。
2. 暗色量感不足。
3. C 是焦點，量感太輕。
4. 底部綠物高度過高。

改花要點說明

作品中的組群必須明確，每一組群不能穿插其他花材。以 A 線為例，為了加重量感，經常由兩到三組花材構成，雖然都屬於 A 線，但各組群的群聚感仍要清楚表現。

插著現代風格的三角花型時，構成每一組群的花朵之間要高低錯落，製造律動感，不可如階梯般的排列，以免作成像填滿空間的傳統風格。

底部遮蓋海綿的綠物高度要盡可能低，才能展現主線條的美感，避免混淆視覺。明暗對比的色彩上，暗色具有退縮的視覺特性，所以在使用比例上要占多一點的分量，以達成明暗的色彩平衡。

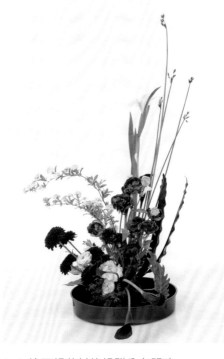

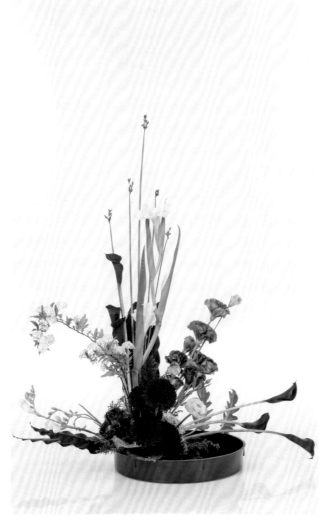

1. A 線三組花材的組群分布明確。

2. 提升暗色量感,明暗對比達穩定。

3. C 焦點量感加強。

4. 底部綠物高度降低,表現出主線條之美。

5. 每一組群的花朵皆高低錯落,製造律動感。

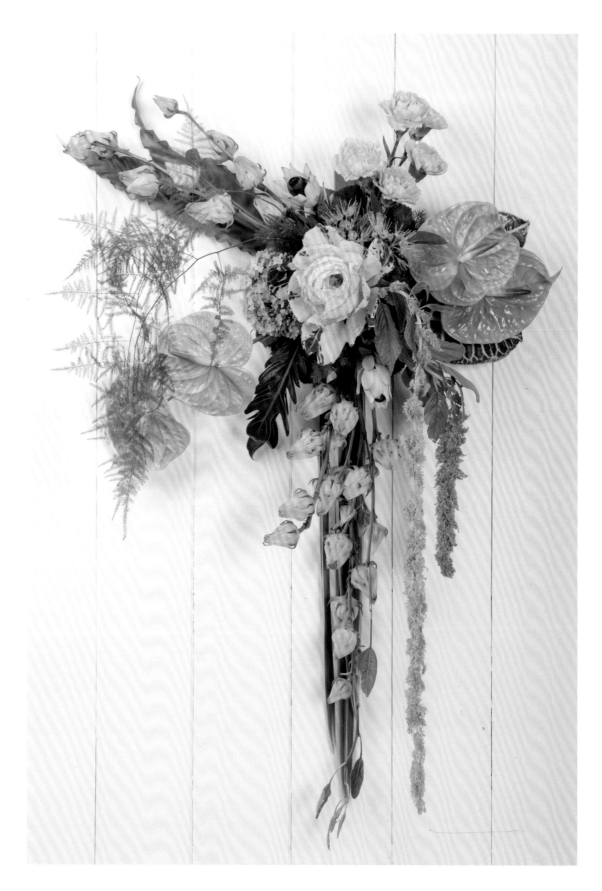

06 三角型壁飾

三角型一個中心點成組運用在壁飾上，

經常使用倒三角的方式呈現。

正三角亦能操作，但需要將主線條角度稍加變化，

才能達成上下平衡。

初學者一般由半球、橢圓、水滴等填滿空間及密集結構的花型開始學習，

一開始插作三角花型時，容易陷入等高排列、沒有律動感的平鋪手法。

請多觀察、多練習，熟練平衡感的布局後，

可再嘗試加入各種變化，使作品更生動。

主題說明　／　三角型一個中心點成組

用途＆對象　／　會場、舞台壁面裝飾

基座使用　／　三分之一壁飾框

色彩搭配　／　同系統（綠與黃綠）

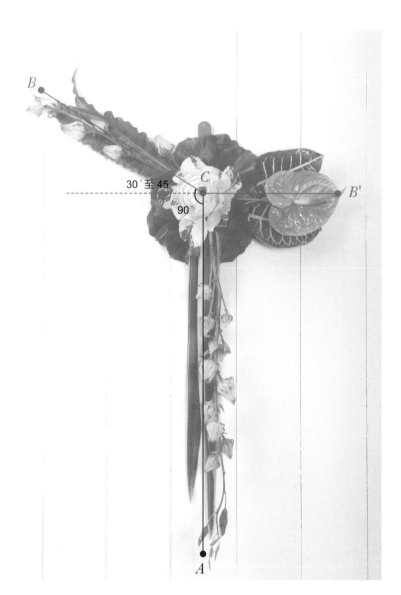

$A = 60$ 公分

$B \fallingdotseq 37$ 至 40 公分

$B' \fallingdotseq 23$ 至 25 公分

$A : B : B'$

$= 8 : 5 : 3$

$\fallingdotseq 1 : 2/3$ 少 : $1/3$ 多

1. 使用三分之一壁飾框較能製作精緻小巧的底部，突顯每組線條的特殊性。如圖使用。

2. 由於海綿插著空間不大，花腳容易在海綿內碰撞，造成插腳不穩定，這時可以瑞士刀削切花腳，去除枝節。當海綿小，又需表現花莖長度時，這個基本動作絕不能輕忽。

3. 三角型花的每一組材料或不同組材料之間，要製造不規則的高低層次，以形成律動感。

4. 除了主線組群之外，還要加上銜接組群。左下角的綠色火鶴與 *B'* 呼應；右下角懸垂著綠色垂雞冠，柔軟的垂墜線條增加了視覺動感；右上角插入塊狀花綠色大康乃馨，形狀上與洛神呼應。

5. 三角花型的底部是一個很重要的布局空間，除了以綠物遮蓋海綿之外，也要適當地以花材呼應整體色彩，千萬不能只是以綠物草草覆蓋海綿。

6. 注意插腳方向，一定要向著海綿正中心（下圖為葉牡丹的插腳底部視角）。

<table>
<tr><td>花材</td><td>白洛神 2 小把／綠色火鶴 4 枝／葉牡丹 1 枝／垂雞冠 2 枝／綠色大康乃馨 5 枝／陽光非洲鬱金香 5 枝／綠色繡球 1 枝／雲頂牡丹 1 枝／紐西蘭麻 3 片／山蘇葉 2 片／黃色變葉木 2 片／銀河葉 7 片／提琴葉 2 片／壽松 2 枝／文竹（長枝）1 枝</td></tr>
</table>

製作步驟

＊

1. 將三分之一壁飾框固定於牆面。在 A、B、B' 三主線位置上，依 8:5:3 的黃金比例決定長度，插出三組底葉，三組長底葉間再以銀河葉連結，遮蓋整個壁飾框的水平底部邊框。

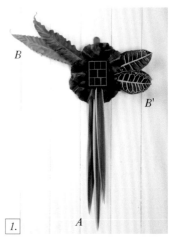

2. 三主枝各以一枝花材定位。A、B 兩枝主線皆使用白洛神，A 線垂直向下，長度由中心點量起約 60 公分，B 水平向上挪移約 30 至 45 度，長度為 40 公分。右側 B' 以綠色火鶴表現，水平插出，長度約為 23 至 25 公分之間。C 為葉牡丹，垂直插入海綿中心，由牆面量起高約 23 至 25 公分。

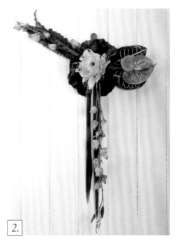

3. 加重主枝組群的分量。即使是同一組的花材，也要有高低層次，且要避免階梯式布局。

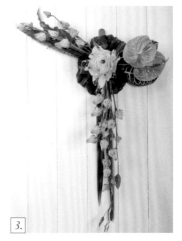

4. 在主線組群間加上銜接組群。左下角加入綠火鶴，右下角加入懸垂的綠垂雞冠，右上角則增加綠色大康乃馨。

5. 海綿以剪短的壽松遮蓋。

6. 以綠色繡球、陽光非洲鬱金香及雲頂牡丹作為底部組群，呼應外部色彩，並增加底部細微的層次變化。

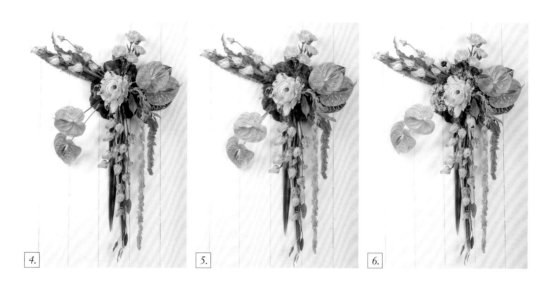

7. 在 A 白洛神與左下綠火鶴的組群間，加上一組提琴葉，可平衡左右視覺量感。在 C 點葉牡丹的左下側加一枝向前方跳躍的文竹線條，增加立體空間感（文竹略修掉一些葉片，使線條保持輕盈感），作品即完成。

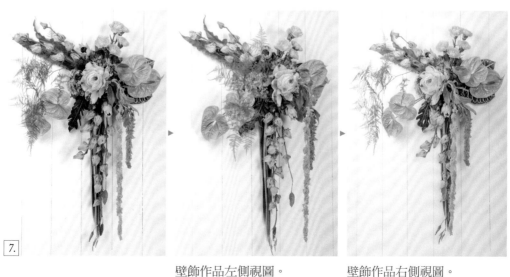

壁飾作品左側視圖。　　　　　　壁飾作品右側視圖。

三 角 型 平 躺 花 飾

三角型壁飾也可改為平放。

平放的三角型花飾可應用在喪禮設計。

作一些變化，就能有不同的視覺效果

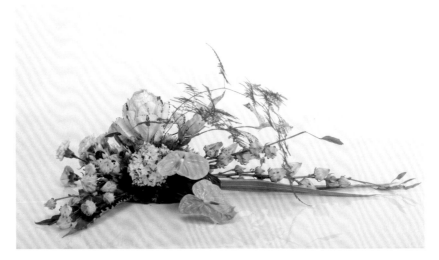

1. 若將三角型壁飾平擺固定在棺木上，即可成為棺木設計，但要依不同視
 角略做調整。以平放圖看來，若不調整文竹的位置，左側空間會較為平
 坦，所以將文竹往左下調整，增加水平視角的立體跳動層次感。右下角
 原本的垂雞冠並不適合平擺時的姿態，將垂雞冠改成星點木的組群。

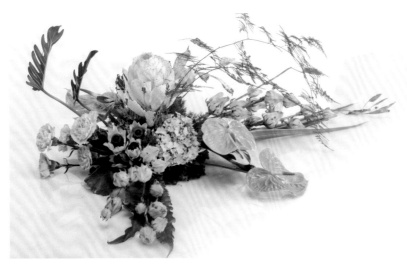

2. 在 B' 綠火鶴與銜接組群的綠色康乃馨之間，加上一組反葉向上的提琴葉
 增加立體感。提琴葉的葉面與莖部經常呈 90 度，反葉向上可使姿態更有
 精神。

左側俯視視角 　　　　　　　右側俯視視角

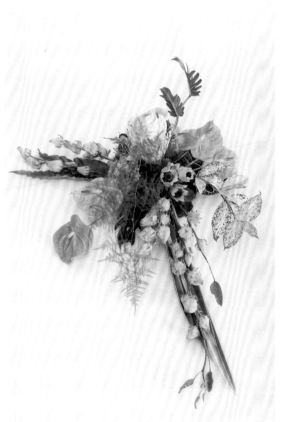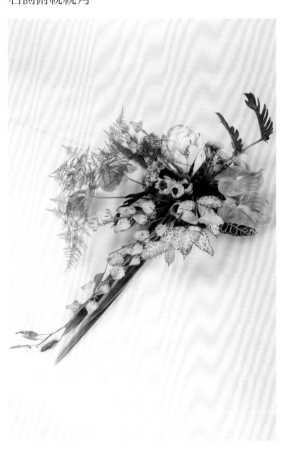

part

自 然 花 型

FLOWER
ARRANGEMENT

07 自然平行線盤花

Dish Arrangement

Parallel vegetative

自然花型有別於古典花型的裝飾性風格，

主要表現植物的自然態，

著重回歸植物的自然生態。

植物受陽光牽引，

不論莖部的生長是彎曲、斜倚，曲折、匍伏……

葉面和花面都會呈向上的水平表現，

自然平行線強調的是植物隱形生長線的平行，

而非莖枝線條的平行。

初學者或許不易掌握，

建議多到野外山林觀察植物自然生長的姿態，

有利於此造型的表現。

主題說明 　／　 自然平行線（植生式）

用途＆對象／　 桌上設計、空間布置

花器使用 　／　 白色長淺盤 ×2

色彩搭配 　／　 明暗對比（紫與白）

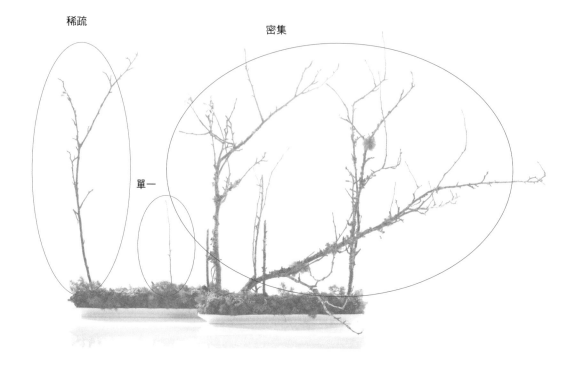

稀疏

密集

單一

製作重點

———

*

1. 為表現植物自然態，需要較大面積的海綿，以利處理不同植物生長的區域性。海綿的厚度視花材長度而定，若花材較重且長，海綿厚度要夠，才能插深花腳，穩定花材。使用的花材若輕巧且短枝，海綿厚度可只保留一半。

2. 此盤花作品的兩個花器前後略為交疊擺放，可運用在桌上設計，作品高度適合放在桌邊。配合青花瓷杯組，選材上以苔木及蘭花配合杯組的東方氛圍。桌上設計若有一個以上的花器，花器是否分開放要依桌面的空間狀況判斷，以不影響桌面使用者的空間與視線為主要考量。

3. 明暗對比時，因暗色具有後退感，明色具有前進感，暗色分量通常會多一些，較易使明暗達成平衡。此作品擺設的青花杯盤白色量感重，花藝作品的配色比例配合桌上擺設一起考慮。

4. 蘋果苔木上有苔蘚與地衣，是重要的自然態表現素材。

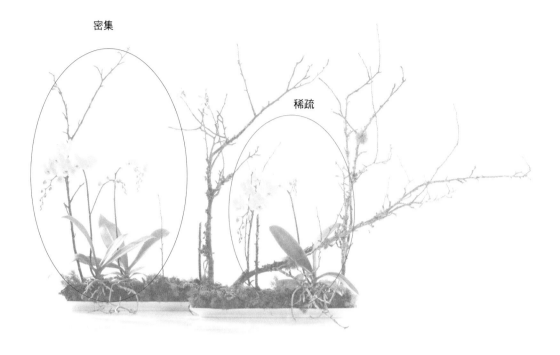

密集

稀疏

5. 植物離開土面會有一段乾淨的出生段，花材（如藍星花）插至海綿時，海綿以上的一小段莖枝要去除雜葉，保持底部俐落。

6. 蘭花氣根出現在自然平行線作品中，極具特殊風情，且氣根裸露仍可吸收水氣，並不會損傷蘭花。作品中使用了多種蕨類，安排生長位置時，可穿插在蘭花氣根之間，使布局富有變化。

7. 此花型不宜完全鋪滿空間，也應避免植物布局過於整齊。可依花材狀態，掌握疏密與錯落的大原則。布局時不必緊抓黃金比例，以表現出植物的多樣變化為主。

8. 可在底部鋪陳多樣性植物，欣賞作品時，彷彿走進原野一般，在各個細節內發現驚喜，更添趣味。

蘋果苔木 2 把／中輪白蝴蝶蘭（植栽） 3 株／巨輪萬代蘭 3 枝／日本藍星花 10 枝／壽松 1 枝／蘭花水苔（植栽介質）／新鮮苔蘚 1 盒／蕾絲蕨（3 吋盆栽） 1 盆／迷你毬蘭（3 吋盆栽） 1 盆／兔腳蕨（3 吋盆栽） 1 盆／鳳尾蕨（3 吋盆栽） 1 盆／腎蕨（3 吋盆栽） 1 盆

1. 以海綿固定器將海綿固定於白色長淺盤上，蝴蝶蘭植栽先脫盆清除水苔。以蘭花水苔、新鮮苔蘚略微鋪蓋海綿，部分可以 U 字釘固定。須預留一些插花空間，不要鋪得太密。

2. 以疏密錯落的方式將蘋果苔木布局在海綿上。可作出一枝傾斜的苔木，增加蕭瑟氣氛，表現苔木氣質。再次檢視底部水苔，可插上一些短枝壽松，不但可固定苔類，又能增加底部層次與物種的多樣性，增添作品的自然風貌。

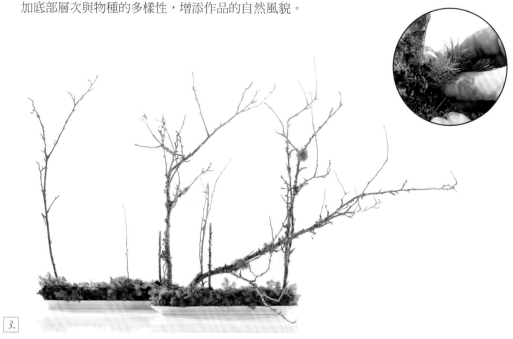

3. 中輪蝴蝶蘭以 *2* 株、*1* 株的疏密方式布局。以 *#18* 鐵絲作成 *U* 字釘，將已清除水苔的蝴蝶蘭固定在海綿上。蘭花氣根自然懸垂在海綿上，且可垂至桌面，這是表現自然態的重要技法。

4. 加上 *3* 枝藍色萬代蘭，密集表現的區域須與蝴蝶蘭錯開，展現不同物種的區域性。
5. 插入藍星花，表現自然柔軟、自然交錯的線條。後方海綿略挖淺洞，置入根部已包好水苔的迷你毬蘭，以 *U* 字釘固定。毬蘭線條向前方延伸而出，串連前後兩個花器。再將兔腳蕨、鳳尾蕨、腎蕨、蕾絲蕨以葉面水平的方式布局在底部，須略有高低層次及疏密。布局好底部植物即完成作品。

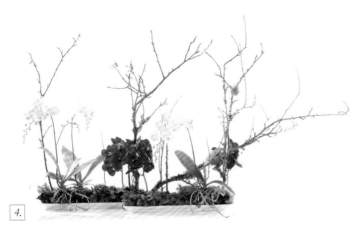

改花示範

Before
改花前

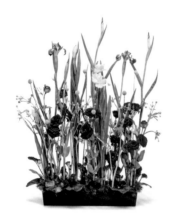

沒有保持留白空間，有窒息感。

After
改花後

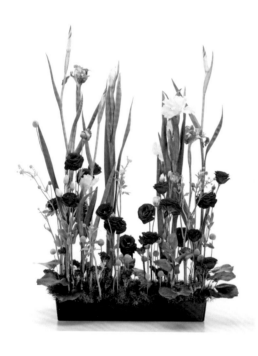

疏密有致，花材呈現自然態

側視圖

改花要點說明

改花後最大的改變是留出虛空間，營造出疏密感。從側面看，花材應依照其自然姿態，保持花面或葉面水平向上，因此為了達到生長態的平行，要適當傾斜花莖插入花材。

為了使紫桔梗的花面水平向上，莖枝可向前後斜出，但由於紫桔梗的莖枝線條較無變化，正面觀賞時，盡量維持斜出線條呈直線前後斜出，但正面看起來仍為直線。

Before

改花前

After

改花後

柳葉尤加利是極具自然感的花材，
但用得太多易顯得太雜亂。

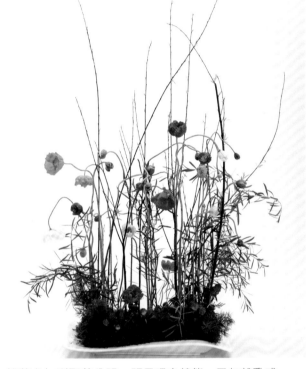

柳葉尤加利聚落分明，既呈現自然態，又無雜亂感。

改花要點說明

適度地將柳葉尤加利的聚落安排得更分明一些，才能維持自然感，同時又避免覺得雜亂。火龍果在底部呼應紅柳的色彩，使用時須去除葉片，以免影響果實的形狀表現。

一般而言，即使是底部的小花，也要顯現一小段的莖部才符合生長態，因為植物離開地表一小段距離才會開花，所以不能將花朵直接貼在海綿上。只有果實類除外，為了表現果實成熟落地的樣貌，插入果實不必留外露的莖枝。

08

自然平行復活節盤花

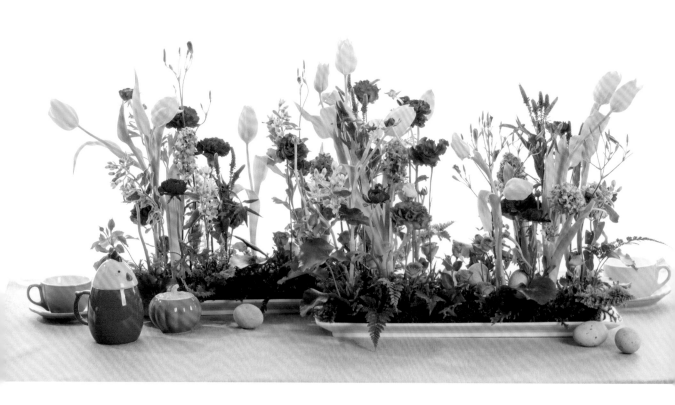

Dish Arrangement

Parallel vegetative ／ Easter

節慶設計是花藝設計重要的部分，

人們運用花卉來裝點空間，增加節慶氛圍。

復活節與宗教信仰有關，

彩蛋、兔子都是復活節的代表性物件。

洋水仙是重要的代表花卉，

又被稱為復活節百合。

復活節選材上以春天的花卉為主，

球根類的風信子、番紅花都是不錯的選擇。

可運用在桌上設計，擺上各色杯盤和藍色桌巾，

並在桌面放上一些蛋，與作品中的蛋呼應。

主題說明　　／　　自然平行線（植生式）
用途＆對象　／　　桌上設計、空間布置
花器使用　　／　　白色淺長瓷盤 ×2
色彩搭配　　／　　強烈對比

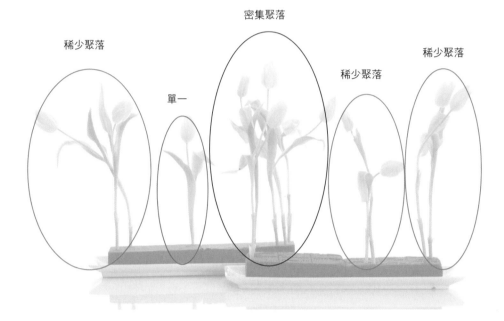

稀少聚落　　　單一　　　密集聚落　　　稀少聚落　　　稀少聚落

製
作
重
點

＊

1. 自然平行的花型需要較大的海綿面積，以利表現植物的區域性及自然疏密感。本作品使用四塊長形海綿及兩個花器，花器前後部分重疊。

2. 風信子開花後，莖部空心非常柔軟，須先以竹籤固定，切口上方 1 公分以膠帶固定，防止裂開。

3. 復活節帶著歡樂氣氛，象徵萬物復甦、氣象萬千，此作品配色採強烈對比，桌上設計的杯盤也注重活潑配色，整體極具活力。

4. 兩面觀賞花型，每種花材前後都要加，由前方看，後方較矮的材料會製造深遠感，如透視圖中的遠景，使作品更豐富而自然。後方隱約出現的花材會引起觀賞者的想像，在看不到的空間中，彷彿還有更多花材，足以令人玩味再三。

5. 底部插著銀河葉時，向著同一個中心點的 3 片葉子，可插出三個不同高度層次，表現出整叢生長的姿態，此稱之為「以局部表現全部」。

花材

黃色鬱金香 12 枝／藍色風信子 5 枝／日本藍星花 1 把／射干 1 小把／紅陸蓮 10 枝／紅色大康乃馨 5 枝／紫桔梗 2 枝／鹿角草 5 枝／新鮮苔蘚 1 盒／追風草 5 枝／橘色迷你玫瑰 3 枝／銀河葉 8 片／高山羊齒 3 片／兔腳蕨（3 吋盆栽，取葉使用）1 盆／蕾絲蕨（3 吋盆栽，取葉使用）1 盆／蛋 5 顆

製作步驟

1. 去除鬱金香多餘的葉片後，以疏密方式布局鬱金香。花莖的自然曲線互相交錯，接近鬱金香的自然生長態。

2. 風信子高度略低於鬱金香，枝數分布以 2、2、1 的方式安排。

*

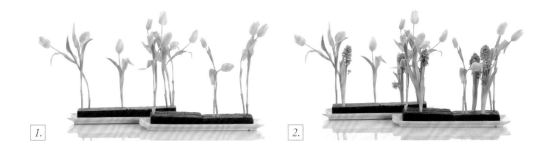

1.

2.

3. 加上日本藍星花及射干，隨時注意空間的保留。

4. 插上紅色陸蓮。記得添加花材時，前後都要加。

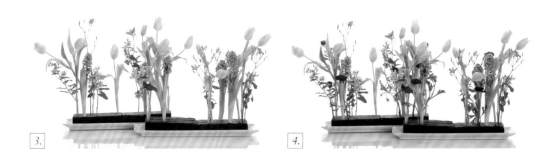

3.

4.

5. 在約莫中段三分之一的高度上，加入紅色大康乃馨。

6. 加上紫桔梗，補足強烈對比所需的紫色量感，也增加材料多樣性。在底部以新鮮苔蘚和短枝鹿角草遮蓋海綿。

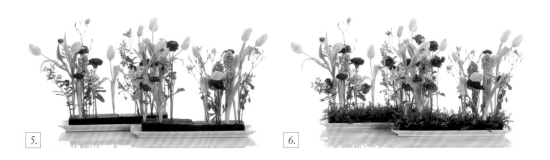

5.

6.

7. 下段空間插上橘色迷你玫瑰，與上段的射干色彩相呼應。上段加入一些紫色追風草。

8. 底部插上銀河葉及高山羊齒，保持葉面水平朝上，疏密錯落。葉片盡量不要只圍在海綿外圍，海綿中的空間也可插入兔腳蕨、蕾絲蕨，更具自然感。

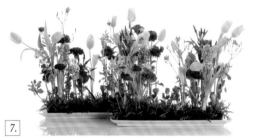
7.

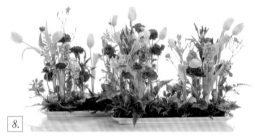
8.

9. 在蛋的圓端以黏土黏上海綿固定器，插在作品底部即完成。

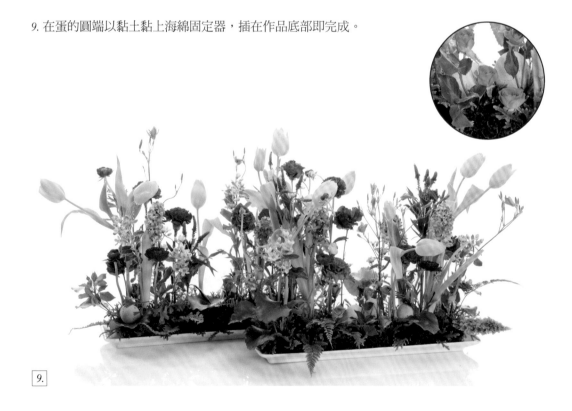
9.

復活節是春天的節日，盤花設計多姿多采，
除了如示範的作品以瓷盤表現之外，
也可將盤器布置如同鳥巢一般。

蒲葉以劍山刷開成絲狀後，
圍在花器上，作成鳥巢狀。
同樣採自然平行線的作法，
並以鵪鶉蛋布置在底部。

配色上增加了明暗對比的手法，
使用暗紫色的鬱金香與白色的小手毬，
視覺上一縮一放，富有變化。

09　裝飾性平行聖誕節盤花

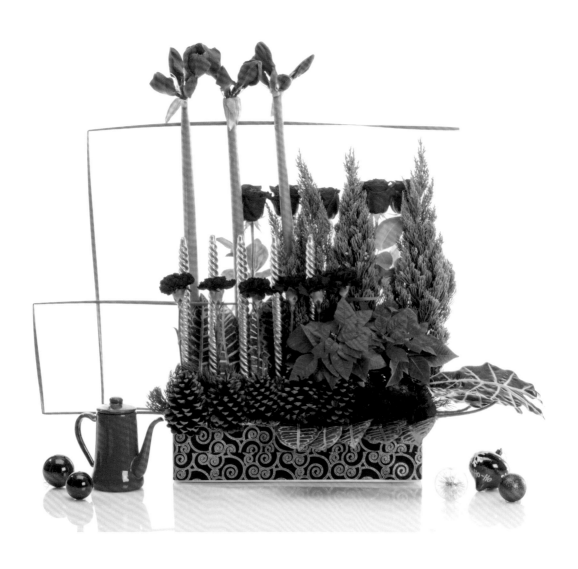

Dish Arrangement

Parallel decorative ╱ Christmas

在花藝設計中，

垂直平行與水平平行同時並存，

這種非自然的存在被稱為「裝飾性平行」。

與自然平行最大的不同，

視覺上要求看得見的花莖須保持絕對平行，

而素材仍採各自的生長點插著，

且不受限於植物的自然生長態，

設計者可完全依自我意念表現。

創作此類花型時，「排列」是常使用的技巧之一。

主題說明　　／　　裝飾平行線（排列手法）

用途＆對象／　　桌上設計、空間布置

花器使用　／　　長方瓷器

色彩搭配　／　　同系統（紅色）

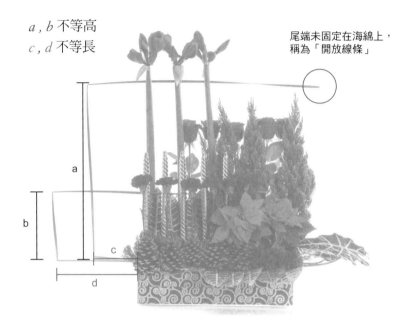

a , b 不等高
c , d 不等長

尾端未固定在海綿上，
稱為「開放線條」

a

b

c

d

1. 在「紅色同系統配色」中，出現了龍柏這樣具有分量感的綠色葉材。由於裝飾平
　　行是線型表現的花型，每一種花材幾乎都會顯現出莖與葉，所以綠色較不受限於
　　色彩要求，而且龍柏具有很重要的節日（聖誕節）象徵，所以可作為設計應用。
　　金色蠟燭可視為橘色調，與紅色為同系統配色。

2. 排列技巧除了莖枝的直線平行之外，花朵的排列也產生了水平平行的視覺效果。
　　花面頂端排列出一行行的橫線，這些橫線彼此間也維持著水平平行。

3. 多數花材皆向上排列，水平伸出的材料較少，因此海綿不必高出花器太多，約高
　　1 至 2 公分即可。

4. 花朵左右排列的水平線條，並非齊頭、齊尾地排列。不論是從右或左開始排列的
　　花材，過中心線之後就中斷，才可製造水平線條的律動感。

5. 作品中應用「摺」的手法，以水蠟燭葉摺成不同長、不等高的大小框線（勿等高
　　等寬，避免呆板），增加了一個虛的空間，與花器中央各種花材所排列出來的矩
　　形呈虛實對比。框線可作密閉或開放式線條，開放線條要在水蠟燭葉與其他花材
　　交錯點上，以細鐵絲綑綁固定。

摺的技巧

以排列手法完成的裝飾性平行線作品，經常會加上摺線技巧，常以水蠟燭葉或木賊作為摺線材料。水蠟燭葉或木賊所構成的矩形為「虛」的空間，其他花材所構成的是「實」的面。

製作摺線時，建議線條在花泉的起始端由水平線開始，才能製造向外擴展的空間，若以垂直線開始，虛的空間與實的空間重疊，虛的空間容易被實的空間填滿，觀賞者看不到虛的空間，只看得到線的重疊，視覺效果不彰，應特別注意。

摺線的表現方式，分為開放線條和密閉線條。密閉線條較為穩定，開放線條有延伸感，各有優點。虛空間可以不只一個，但切忌對稱製作，避免呆板。大小不一的虛空間可製造律動感，布局要兼顧作品整體的平衡感。

摺線技巧有時也可成為裝飾性平行線的主題技巧，不一定只能作為排列技巧的附屬設計。摺線使用的材料也不侷限使用水蠟燭葉和木賊，但材料不宜太寬厚，才可創作出虛的空間感，但若以摺線為主要技巧時，則不在此限。

完形心理學的應用

完形心理學分析人類如何對於視覺刺激產生視覺上的認知概念，其中「完形法則」包括了相似性、連續性、封閉性、共同命運、接近性與圖與地等概念，這對於視覺創作十分具有啟發性，亦可用來解釋裝飾性平行線的作品。

當我們使用相同的花材作花莖垂直平行的排列時，大小幾乎一致、間距相等、高度相同，花朵頂端在視覺上也同時排列出了一條橫線，排列時的連續性與接近性形成了所謂的「連續群化原則」，因此除了看到花莖真實的直線平行，也看到了各種材料等距、等高所排出的水平線條，但此水平線條卻並非真實連結在一起。

水平平行與垂直平行同時存在於一個畫面上，就觀賞者而言，腦海裡就出現了矩形的概念，而摺線所呈現的也是矩形的概念，因此與排列手法混合在一個作品中表現並不突兀，僅有實虛、大小的差異，此稱為「類似群化原則」。由此可知，若是要為排列手法加上其他的手法或技巧表現，應要考量到「完形原則」，才不致顯得作品諸多元素之間格格不入。

| 花材 | 孤挺花 3 枝／紅玫瑰 6 枝／暗紅色大康乃馨 20 枝／龍柏 3 枝／變葉木 8 片／黑葉觀音蓮葉 2 片／松果 8 顆／水蠟燭葉 1 株／聖誕紅（3 吋盆栽）2 盆／金色蠟燭 5 根 |

製作步驟

1. 海綿略比花器高出 1 至 2 公分，以利水平插著材料。孤挺花的莖枝依基本技法處理（見 P.33）後，插在海綿後方三分之一處。3 枝孤挺花等高，以花朵的大小為依據，決定出花與花的間隔距離，由左到右排列。

2. 龍柏取約孤挺花的四分之三高，由於龍柏較厚重，須削切出 5 公分左右的平滑花腳，才能穩定插著。由右至左等高排列，插腳點與孤挺花在同一水平線上。

3. 玫瑰花排在龍柏後方，略低一點，由右至左排成一直線。變葉木上鐵絲（見 P.30）後，在孤挺花前方等高排成一列，葉片略為重疊，穩定作品重心。

*

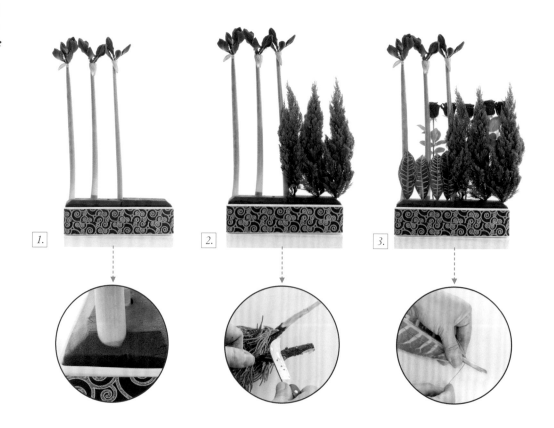

4. 在金色蠟燭兩側黏上竹籤，作為蠟燭的插腳。金色蠟燭排列在變葉木前，跨越變葉木與龍柏，使每一個排列組群產生交錯疊合感。

5. 暗紅色大康乃馨排列在金色蠟燭前，高度為蠟燭的四分之三高。

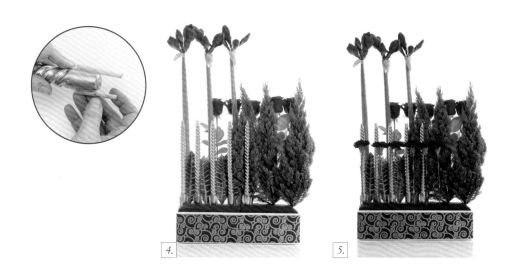

6. 5 片變葉木以基本技法在花腳上纏上鐵絲後，葉面水平朝上，由右至左，以半片重疊的方式，排列成前方底葉。

7. 聖誕紅脫盆後，根部包好水苔（見 *P34*），以 *#18* 鐵絲作成的 *U* 字釘固定在龍柏前方的海綿上，由右至左平行排列。

8. 松果以鐵絲作成花腳（見 *P33*）後，和暗紅色大康乃馨排列在最底部的空間，遮蓋聖誕紅的水苔。背面亦做同樣的排列。取步驟 *2* 修剪下來的龍柏葉片鋪蓋露出的海綿。

9. 觀音蓮葉上好鐵絲（見 *P30*），葉面朝上，向右水平插著，以延伸右方空間，也平衡左上角孤挺花的量感。最後以水蠟燭葉向左側摺出兩個長、寬不同的交錯框線，作品即完成。

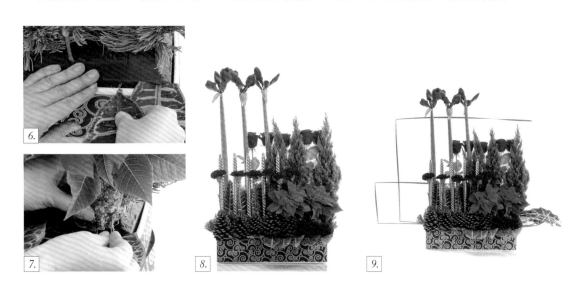

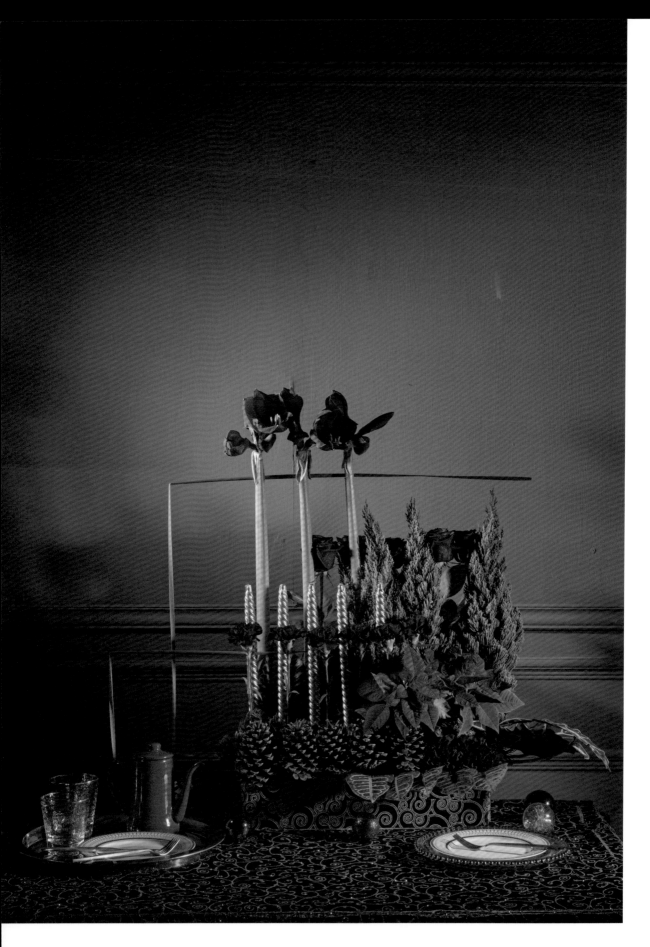

這款作品以紅綠帶金點出季節氛圍，
與整體的桌面擺飾搭配，即成桌上設計。
因具有高度，適合擺放在桌角，
以免遮擋入座者的視線。

若將金蠟燭換成鶴頂蘭，
水平延伸而出的變葉木改換成銀葉菊，
色彩表現出冷暖，同時也是明暗對比，
更有雪國的聖誕氣氛。

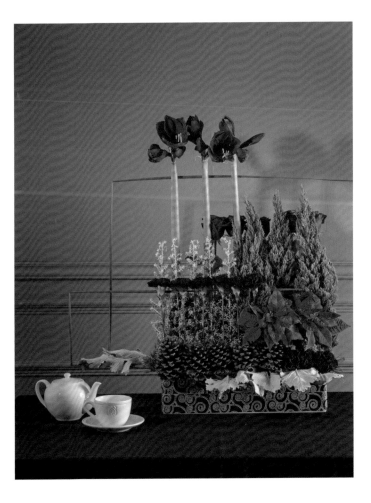

part 3

手 綁 花 束

FLOWER
ARRANGEMENT

10 半球成組型花束 I

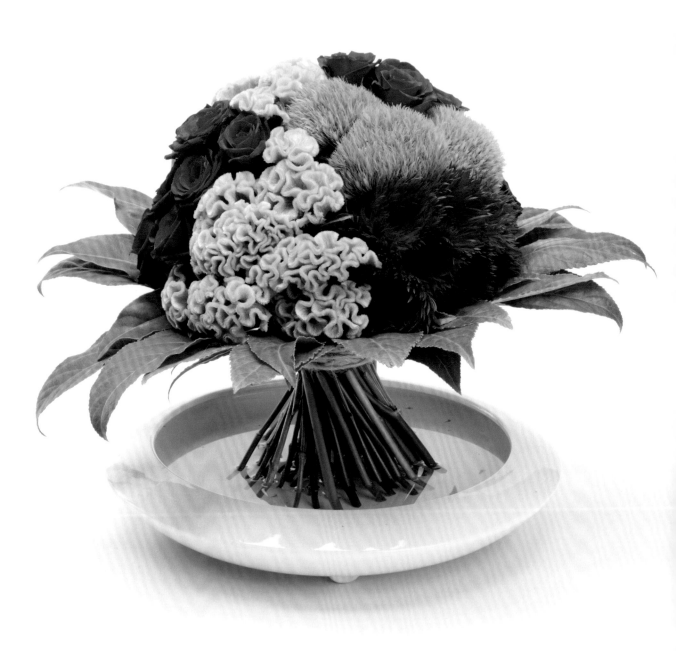

Hand-tied bouquet

Present ／ Semi spherical shape in groups

手綁花束是各大花藝檢定與比賽的必要項目，

也是花店的重要商品。

一般送禮用花束不必太大，直徑約 20 至 25 公分即可。

九成以上的花束皆採螺旋花腳手法，

才能將花朵展開——

有空間的花束，花兒才能綻放美麗的容顏。

主題說明　／　半球成組（手綁螺旋花腳）

用途＆對象／　贈禮用

花器使用　／　淺盤或圓缸

色彩搭配　／　互補對比（紅與綠）

同色彩呈三角分布→色彩平衡

1. 以成組手法綁花束時，同色花材在圓形範圍內若呈三角分布，視覺上最為穩定。盡量讓同色花材錯開，鄰近花材色調互呈對比，組群會更為清楚。

2. 花束完成後，以淺盤或圓缸養花皆可。淺盤可使花腳通風，水質較不易惡化，但要注意花腳的剪切方式，使花束能站立在盤上，而圓缸空間不流通，要經常換水保持水質乾淨，但較不需費時修剪花腳，花腳高度與瓶器同高即可。

3. 清理花材約占製作時間的一半以上，須思考有效率的操作方式。組合花束前將材料清理好並依序分類排放在工作檯上，整齊的環境才能提升工作效率。

4. 先決定好花束半徑長度，加上保留彈性調整的長度，將整把花材的長度剪好，再進行去葉等細節處理，可縮省整理時間。花莖勿過長，以免造成綁花束時的不便。

5. 玫瑰花莖保留半徑以上的花和葉，以下清除。綠石竹葉片則全部清除，避免葉片太長而擾亂要表現的色塊。

4.

5.

6. 茉莉葉長度必須略比花材短，主要是襯於花材之間用以填補空間，並隔開花朵，以保護較
 脆弱的花莖。一枝茉莉葉約可剪成 2 至 3 段使用，下刀處在葉子的生長點上，避免露出莖
 與切口。保留比半徑略短 2 公分的葉片長度，握把點以下的葉片清除。

7. 採螺旋花腳，花材圍繞在中心點周圍，並朝同一方向傾斜，即使最後的底部大葉（八角金
 盤）也是一樣，切勿在最後上八角金盤時出現花腳方向相反的情形。

8. 以成組手法製作花束時，有時可收束整把材料，再整把一起進行組合，最後稍微整理花腳
 即可，能提高工作效率。

9. 初學綁花束時，可將花束平擺、旋轉，慢慢熟悉花腳的方向，再練習將花束直立操作，以
 立體空間來檢視，循序漸進必能學會。可先不考慮花材的分布，待能掌控直立加花且花腳
 不錯亂時，花材的分布自然就能輕鬆掌握。

花 材	紅玫瑰 20 枝／紅色羽毛太陽花 10 枝／綠石竹 10 枝／綠石化雞冠 10 枝／茉莉葉 3 小把／八角金盤 5 片

製作步驟

＊

1. 以 6 至 8 枝玫瑰成組表現，採螺旋花腳方式組合。

2. 以茉莉葉略填補玫瑰花底部，但不可高出花朵，俯視時不能看到葉面露出。

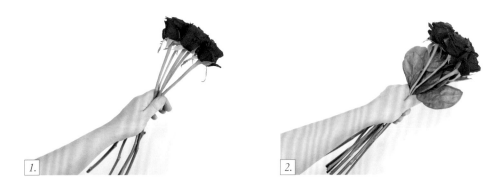

3. 加上綠石竹的組群之後，也要加上足夠分量的茉莉葉。

4. 加入紅色羽毛太陽花。以綠石竹隔開兩組紅色花材。

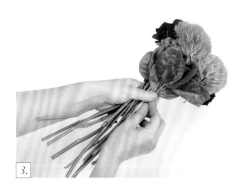

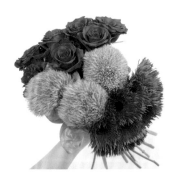

5. 依序加上各組材料，鄰近的花材色彩要盡量錯開。

6. 花束弧線須回到水平（由於此花束採紅綠互補對比，因此，部分茉莉葉也可拉長與花面等高，成為一個群組。這與內層隔空間不同，隔空間用的茉莉葉不可露出，以免破壞組群而造成混合效果）。

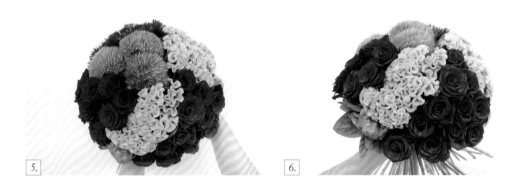

5.　　　　　　　　　　　　　　6.

7. 八角金盤葉面與葉柄的交接處控制在握點上，有些超過水平的葉面要握在掌心。葉面部分重疊以完全遮蓋底部，最後以麻繩綑綁固定（參閱 *P.35*）。

8. 修剪八角金盤，去除低於握把點的葉面。

9. 剪齊花腳，將中央部分修短，使能穩定站立在盤面上。最後若能以瑞士刀削切花腳，更有助於延長花束壽命。修好花腳即完成作品。

7.　　　　　　　　　8.　　　　　　　　　9.

11 半球成組型花束 II

Hand-tied bouquet

Presentation ／ Semi spherical shape in groups

典禮獻花用的花束尺寸要大一點，

直徑為 40 公分。

相較於送禮用的花束，

獻禮用的花束花腳變粗了，

雖然手掌的大小無法改變，

但只要能善用暫時綑綁的技巧，

就不怕難以掌握。

主題說明　／　半球成組（手綁螺旋花腳）
用途＆對象　／　獻花用
花器使用　／　淺盤或圓缸
色彩搭配　／　明暗對比

製
作
重
點

＊

1. 視覺上，明亮的顏色具有前進擴大效果，花材數量要少一些，暗色則有後退縮小感，數量要多一點。要表現這樣的色彩主題，盡可能作出極大值，黑與白即是最明顯的明暗對比。

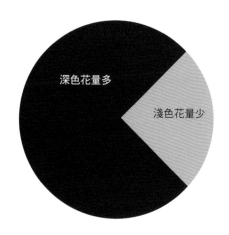

深色花量多

淺色花量少

2. 使用像繡球與葉牡丹等面積較大的花材，可快速將半球空間填滿，視覺上也較明顯突出，有利於製作大型花束。

3. 以工作手套清理山防風的葉片及針刺。有較多分枝的花材，如山防風與雪松，只能保留同一高度，不同高度的分枝，山防風超過 *30* 公分、雪松超過 *25* 公分者，即可單獨作為一枝花材。

◆山防風

◆雪松

4. 雪松高度不超出花面，因此清理每枝素材 13 公分以下的雜葉。

5. 捏除雪松葉尖，以免突出於花型高度。

6. 其他花材剪成約 30 至 35 公分，18 公分以下的雜葉與組織去除，分門別類置於桌面上。

4.

葉尖已捏除

葉尖未捏除

5.

對角呼應（同花材）

對角呼應（相近色的不同花材）

組群的呼應以色彩為原則，不一定要使用同色同種材料。同一種材料在對角上呼應，不同材料但相近色彩的材料亦可達成色彩呼應與平衡。

古典繡球 1 枝／暗紅色大康乃馨 20 枝／粉色乒乓菊 5 枝／黑色葉牡丹 5 枝／山防風 1 把／雪
松 1 把／八角金盤 5 片

1. 古典繡球花握在 18 公分高的位置，周圍填充雪松，藉以隔開花材，防止繡球被擠壓後面積
　變小。

2. 加入一組暗紅色大康乃馨。襯於花朵之間用以隔空間的雪松長度要短。

3. 加入葉牡丹。加入任何花材時，若花束間產生空隙皆須填補雪松。

4. 加入粉色乒乓菊，呈現明暗對比的極大值。

5. 在繡球花的另一側加上第二組暗紅色大康乃馨，製造平衡感。

6. 山防風組群加在粉色乒乓菊的對側，彼此呼應並產生平衡。以麻繩暫時固定花束，確定目
　前手上的花束高度、空間皆正確後，先取麻繩在握把上繞一圈，壓住繞繩的交錯點，以一
　枝較粗的花莖卡住長線端。

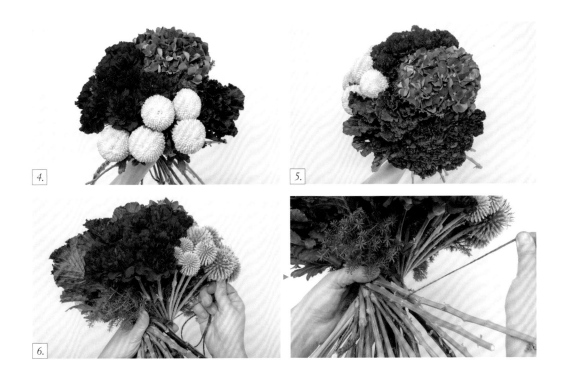

7. 將卡在花莖的線段提至原握把高度，麻繩就不會鬆脫。可繼續加上花材，待手握不住時，再以相同方式暫時固定。

8. 最後以 5 片八角金盤於底部收尾，線頭、線尾打結綁緊花束，修剪花腳後即完成。

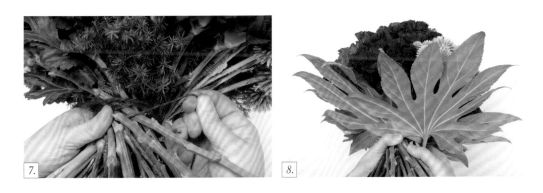

12 多層次半球型花束

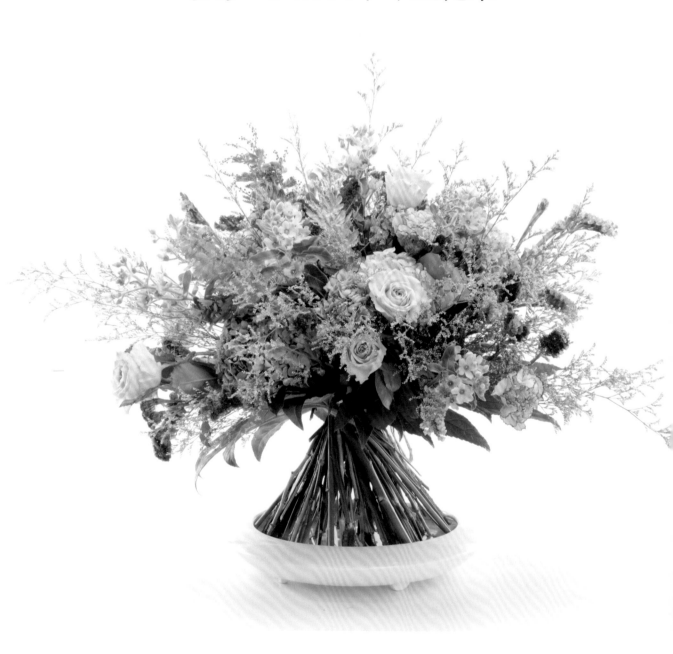

Hand-tied bouquet

Presentation ／ Semi spherical shape ajour

「多層次」手法又稱為 AJOUR，源自於法文，

字面意義為開放、鬆散、多層次之意，

此手法可表現在多種花型上。

當以多層次手法表現在半球花型時，

仍須維持半球的外圍輪廓，

而非不拘外型單純隨意地高低錯落。

藍紫色調有別於粉紅色的絕對浪漫，

帶著理性與智慧的色彩，

具有文青的氣質。

主題說明　　／　多層次半球（手綁螺旋花腳）

用途＆對象／　獻花用

花器使用　／　淺盤或圓缸

色彩搭配　／　同系統（藍‧紫）

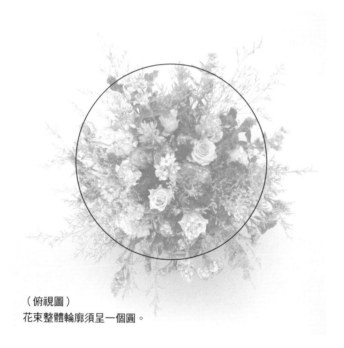

（俯視圖）
花束整體輪廓須呈一個圓。

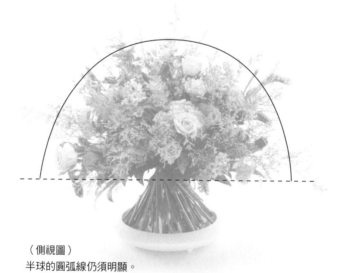

（側視圖）
半球的圓弧線仍須明顯。

製
作
重
點

——

＊

1. 以多層次手法製作花束，須呈現浪漫的風情，使用的花材應盡量多樣化。如果選擇的花材本身即具有多層次效果，絕對可為作品加分，如藍星花、滿天星、星辰花、卡士比亞、孔雀草、桔梗……

2. 每種花材要平均分布，且表現在不同層次的高度上，內外層都要出現，才能產生和諧的律動感。使用花材種類很多，如果中途發現有疏漏之處，可略鬆握把，以利將花材插入花束中，務求花材的平均分布。

3. 製作時容易眼花撩亂，可利用照鏡子的方式檢查作品全貌，適時進行調整。

> MEMO　**勿混淆「手法」與「花型」**
>
> 多層次手法不論是稱之為鬆散式或AJOUR，皆須注意，這只是花藝創作時的一種「手法」，也就是排列花材時的一種原則。雖然多層次手法常見於半球型花藝作品，卻並非只固定出現於半球花型。習花者在探討花藝創作時，應仔細釐清「手法」、「花型」的界定（詳細論述請見P.13）。

<table>
<tr><td>花材</td><td>紫玫瑰 15 枝／粉花紫邊康乃馨 15 枝／日本藍星花 10 枝／卡士比亞半把／紫星辰半把／淺紫星辰半把／迷你藍繡球 5 枝／金合歡葉 1 把／梔子葉半把／八角金盤 5 片</td></tr>
</table>

製作步驟

*

1. 每種花材各取 1 小枝，花腳平行，作出不同高低層次，整理成一束，作為中間組，以透明膠帶固定。製作時要不斷確認中間組的位置，以免視線混亂，花束難以平衡布局。
2. 加入梔子葉，於花束底部隔開空間，但不宜過高，以免影響花束質感。

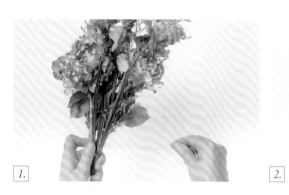

1.

2.

3. 加入各種花材，花材要平均分散，依然保持螺旋花腳。每加入一種花材時，請確認：①與鄰近的花不同高度。②與已在花束中的相同花材不同高度。
4. 製作中請隨時俯視花束，檢查整體輪廓及花材的分布狀況。

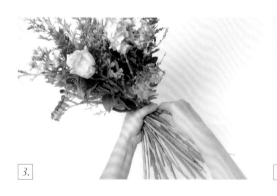

3.

4.

5. 若花束已超出手掌可握程度，可暫時固定（參見 *P.121-6*）再繼續製作。

6. 繼續加上花材，直到花材角度回到水平後，開始上底葉。右手持葉面，加至左手的握把內，此方式較容易將底葉鋪至最內側。

7. 花束綁緊，剪齊花腳，中央花腳修短。以瑞士刀削切花腳，可延長花束壽命。

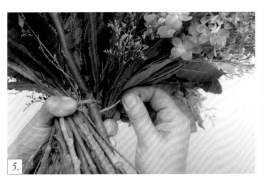
5.

6.

7.

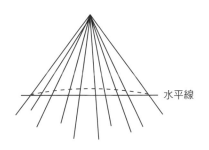
水平線

切齊花腳後，中央花腳修短，
花束較易於平穩站立。

改 花 示 範

Before

改
花
前

①俯視輪廓呈橢圓。

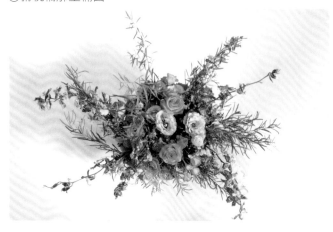

②塊狀花材與線狀花材的層次沒有融合。

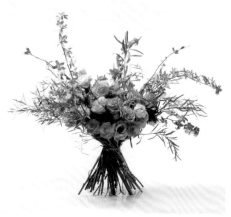

③花束握把綁點以下仍有葉片。

改
花
要
點
說
明

以橘黃同系統製作多層次半球型花束,而花材中的文心蘭也是典型的多層次花材。以多層次手法製作花束,能夠創造出豐富、浪漫的視覺感,但一次要掌握好多種花材的分布、作出多層次的效果,須多加用心。以下三個原則許多初學者易忽略,練習時請多加留意。

俯視呈圓形　　　所有
　　　　　　花材層次
　　　　　　自然融合　　　綁點以下
　　　　　　　　　　　　不可留花葉

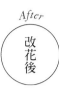

①俯視時呈現漂亮的圓弧輪廓。

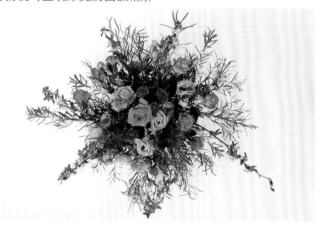

②部分塊狀花向外側拉長，產生跳動感，塊狀花材與線狀花材的層次相融合，花束的層次與空間鬆散而自然。

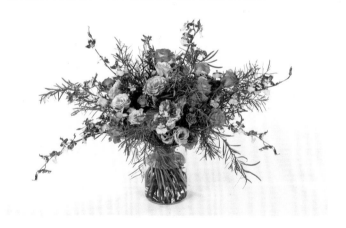

③花腳乾淨無雜葉，這一點是手綁花束很重要的基本功，不能忽略。

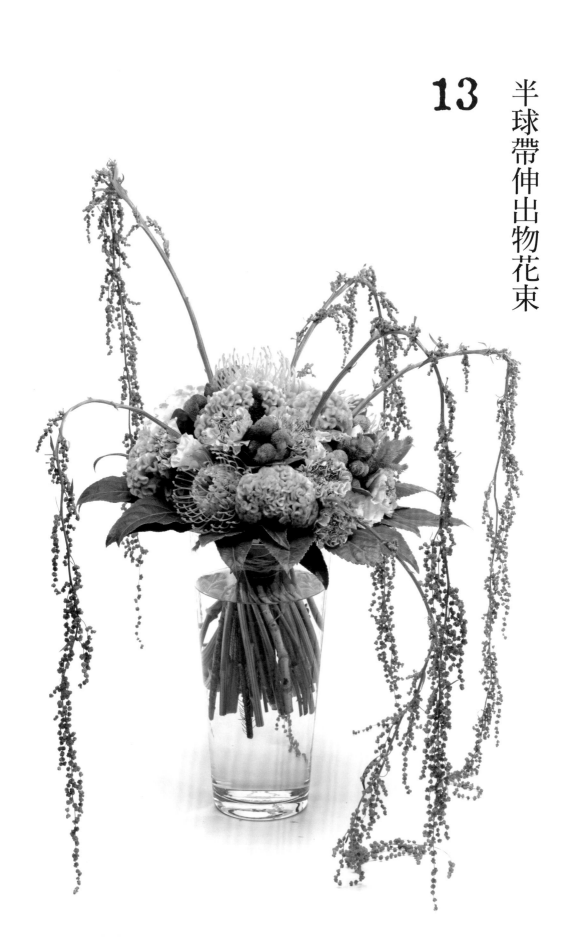

Hand-tied bouquet

Presentation ╱ Semi spherical shape
with material hanging out

對初學者而言，

半球帶伸出物的造型常與多層次半球混淆。

半球帶伸出物的主體是完整的結構式半球，

其中以伸出物特殊且跳躍的線條作極強烈的對比；

多層次半球花型則是塊狀材料不做結構式等高的表現，

每一枝材料都要有層次變化。

選用低彩度的黃、綠配色，

花束呈現出自然質樸的氣質。

主題說明　╱　半球帶伸出物
用途＆對象　╱　獻花用
花器使用　╱　筒狀玻璃花器
色彩搭配　╱　同系統（黃・綠）

半球結構體清楚

塊狀花材在半球結構中等高呈
現，與跳躍的線條形成對比，
各顯風情。

俯視時球體結構完整

俯視時，球體結構完整，伸出
物向四面八方平均伸展。

製
作
重
點

1. 若伸出物、懸垂物具有韌性，在整理花材時要先按摩出適當的弧度。
 此種花型常使用文竹作為伸出物，要適當地修剪葉片厚度，以免雜亂
 的葉片擾亂了線條感。

2. 伸出物要出現在各個角度，具不同長度的變化。若半球結構採成組方
 式表現，伸出物亦要成組表現，並注意整體的協調感。

<table>
<tr><td>花

材</td><td>黃色針墊花 3 枝／黃色雞冠花 5 枝／茶色大康乃馨 10 枝／黃金果半把／迷你綠繡
球花 3 枝／茉莉葉 3 小把／綠色柔麗絲 1 把／八角金盤 5 片／淺綠色桔梗 3 枝</td></tr>
</table>

製作步驟

1. 整理好花材，以混合方式先組合花束的中央部分。
2. 在中央傾斜 5 至 10 度的角度上，開始加入柔麗絲。懸垂的穗子與半球結構花束間應保持適當空間。

*

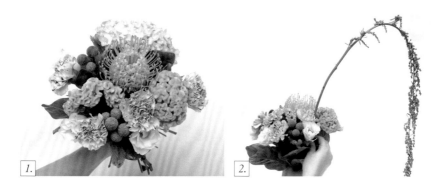

1.　　　　2.

3. 依序加上塊狀花完成結構半球，並於各個方向安排伸出的柔麗絲線條。
4. 直到半球弧線到達水平，各角度也安排了適當的柔麗絲後，襯上八角金盤作為底葉，綑綁固定後即完成。綑綁時，花面朝下以免折傷柔麗絲線條。

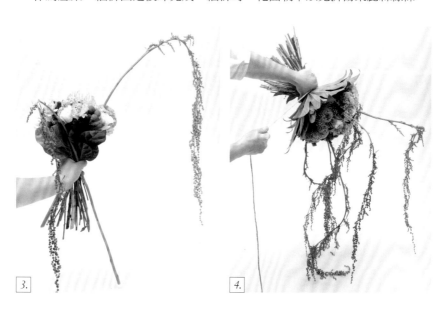

3.　　　　4.

改 換 伸 出 物 1

將示範作品中的柔麗絲改為小米、畫眉草。

伸出物的質地不同，

花束氣質也會隨之不同。

以輕盈的材料作伸出線條，

造型極為靈活且具動感。

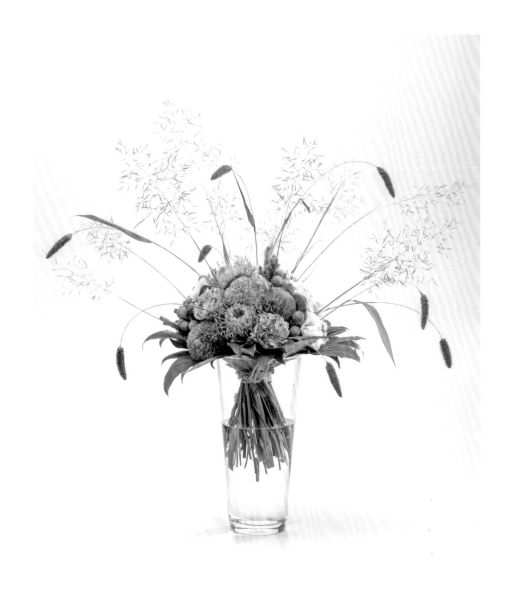

改 換 伸 出 物 2

尤加利是常見的伸出材料，

具有節奏感，

需事先按摩出弧度。

安排時可略有疏密，

為作品創造出變化性與律動感。

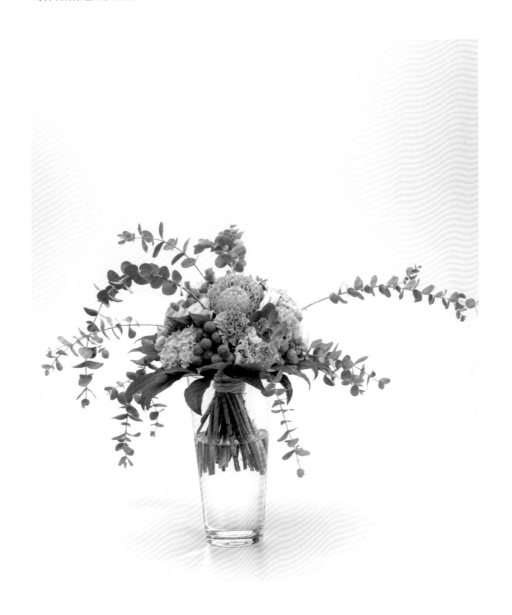

part *4*

婚 禮 花 飾

FLOWER
ARRANGEMENT

14 半球混合新娘捧花

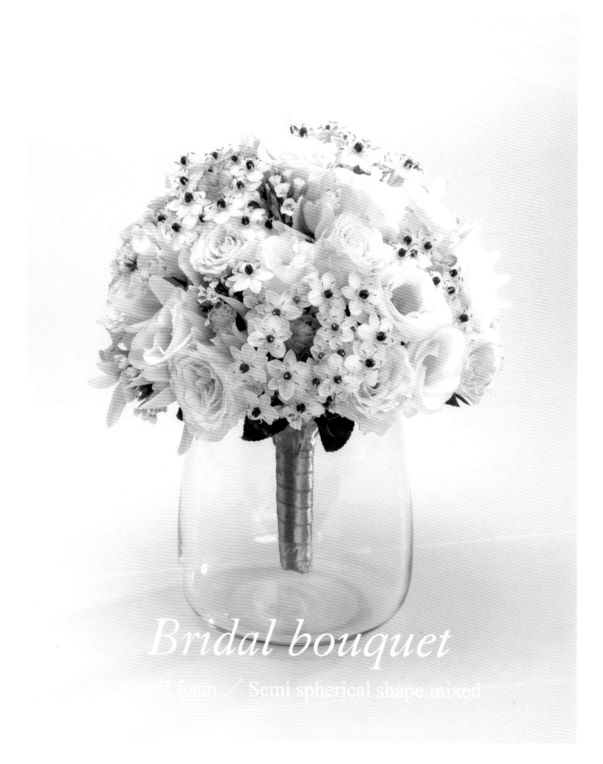

Bridal bouquet
Petal form / Semi spherical shape mixed

新娘捧花系列所使用的花型與技巧，

原則上都不離古典花型的作法，

只是新娘捧花的尺寸較小且精緻，

選材應格外用心，並考量花材的象徵意義。

選色主要搭配禮服，

多半採同系統配色，可略帶 10% 至 20% 的對比色，

使色彩在協調中又帶有些許變化。

純淨的白色是西化之後新人偏愛的色調，

但在一片雪白中要製造變化並不容易，

可從花材質感的選擇上多用心。

主題說明　　／　半球混合（花托插著）

用途＆對象　／　新娘捧花

基座使用　　／　現成麥克風花托

色彩搭配　　／　配合新娘禮服（白）

製作重點

——

*

1. 因麥克風花托體積小，花腳須以瑞士刀削切，才能穩定插著。也可在切口上沾一圈花藝冷膠，直接黏貼在海綿內，強化穩定性。

2. 新娘捧花務必小巧精緻，才能顯現優雅細膩。製作時一定要掌握好尺寸（直徑約 20 至 25 公分），不可作得過大。

3. 除了色彩的搭配之外，設計時也應同時考量到花材質感與禮服質感的契合。

花材

白玫瑰 17 枝／白桔梗 5 枝／鹿角草 5 枝／迷你綠色東亞蘭 1 枝／伯利恆之星 3 枝／深山櫻半把／迷你八角金盤 5 片

製作步驟

*

1. 迷你八角金盤葉背朝下，沿著麥克風底部，以半片重疊的方式圍成一圈作為底葉。葉片重疊的位置以 #24 鐵絲製成的 U 字釘固定。

2. 以白玫瑰插出 5 枝主要線條。半球直徑在 20 至 25 公分之間。

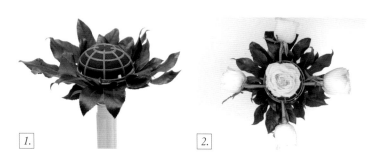

1.　　　　2.

3. 以鹿角草剪短後鋪底。完成作品時鹿角草不外露，但透過縫隙可確保看不到海綿，且有空間厚度。

4. 以八分法將水平一周 & 45 度角的 16 枝白玫瑰均勻布滿。

5. 以白桔梗繼續填滿空間。桔梗的細柔質感，適合新娘捧花空間的填補。

6. 以深山櫻點綴空間。傳統的混合手法中，點狀花材的陪襯相當重要。

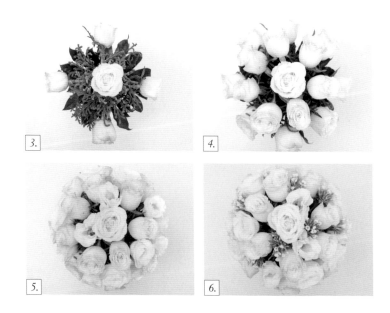

3.　　　　4.

5.　　　　6.

7. 最後加上花型精緻的伯利恆之星，以及氣質高貴的綠色東亞蘭填滿空間（綠色迷你東亞蘭剪下花朵，先泡水吸足水分，上鐵絲後，以花藝膠帶封住切口），並在握把處貼上緞帶裝飾，捧花即完成。

7.

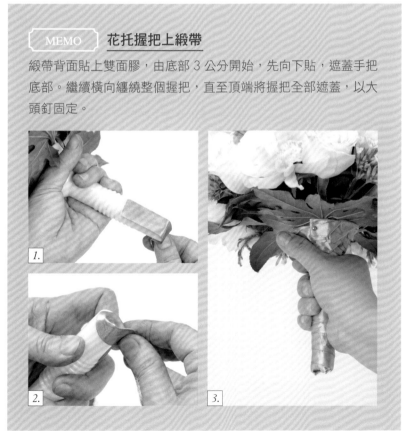

MEMO **花托握把上緞帶**

緞帶背面貼上雙面膠，由底部 3 公分開始，先向下貼，遮蓋手把底部。繼續橫向纏繞整個握把，直至頂端將握把全部遮蓋，以大頭釘固定。

1.

2.

3.

Bridal bouquet

Floral foam / Semi spherical shape in groups

15 　半球成組新娘捧花

製作捧花時，若花材的配置採組群手法，

不僅具有現代感，且可營造出個性美。

紅為主色，以暗紅營造出深邃感。

古典繡球低調奢華，

羽毛太陽花則展現華麗氣質，

在「紅」的主題下，

不同花材彼此相得益彰。

捧花須搭配相同調性的禮服，

新娘一登場，便是全場焦點。

主題說明　　／　　半球成組（花托插著）

用途＆對象　／　　新娘捧花

基座使用　　／　　麥克風花托

色彩搭配　　／　　配合新娘禮服（紅）

紅玫瑰 10 枝／暗紅康乃馨 10 枝／紅色羽毛太陽花 10 枝／小可愛石竹 1 把／厚葉石斑木子 1 把／紅色棒棒糖小菊 3 枝／古典紫繡球 1 枝／壽松 1 小枝／銀河葉 3 片

製
作
步
驟

*

1. 依基本技法以銀河葉作為底葉（見 P.34），再以不同的花材定出主枝長度，中央焦點以最大的玫瑰花表現。

2. 以剪短的壽松略鋪蓋海綿，高度不得高出花朵。

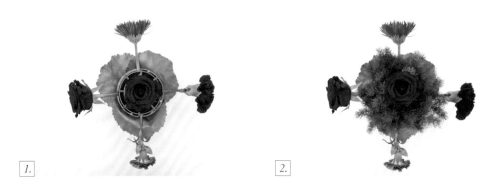

1.　　　2.

3. 一開始擴張組群時，要注意左邊水平的玫瑰只能向上擴張，因此中心的玫瑰一定要向右擴張，避免相同材料的組群太過接近。其他的組群則無此問題。

4. 依序將古典繡球、厚葉石斑木子以組群方式填滿空間，並維持同一色彩或同一材料的對角呼應。最後以緞帶裝飾握把（見 P.141），捧花即完成。

3.　　　4.

改花示範

半球混合新娘捧花

Before

改花前

太陽花的高度未掌握好,半球略帶方角,且花材配置不夠活潑。

After

改花後

掌握半球形狀,並增加花材種類。各種花材配置上有疏有密,為結構式半球帶來活潑氣息。

改花要點說明

嚴格的八分法雖然容易達到平衡,但對新娘捧花而言,過於工整與對襯的設計會顯得不夠活潑。安排花材時,可略帶不對稱平衡的手法,創造疏密的布局,避免作品僵化。玫瑰代表愛情,是捧花的必備花材,太陽花則代表活潑青春的氣息,就選材而言,這樣的搭配相當合適,但如果再加上別緻的吉野櫻花&水仙百合,色彩上會帶來驚喜,增加層次變化。

16

多層次半球新娘捧花 I

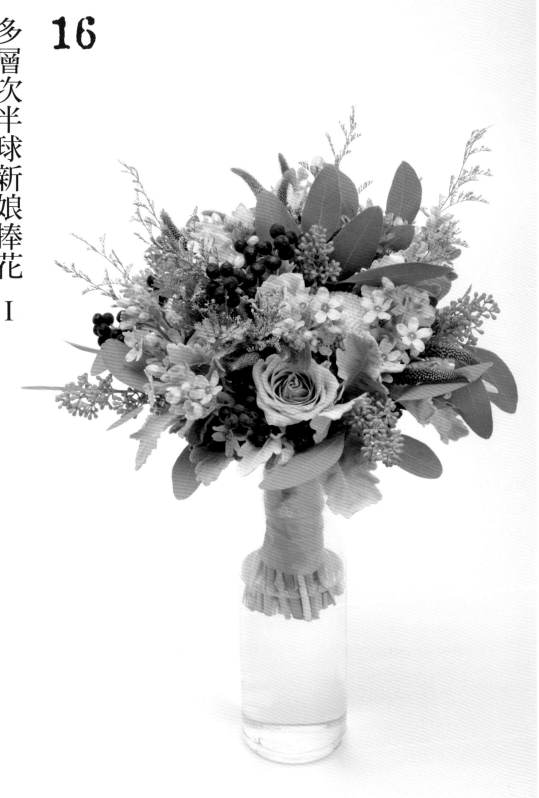

Hand-tied bridal bouquet

Semi spherical shape ajour

浪漫隨性的多層次半球捧花已蔚為風潮，

捧花製作手法與花束相同，

但捧花尺寸較小，

花材高低跳動的層次也要隨之縮小，

才能維持半球外型。

使用多樣花材、多種色彩，

整體定調為清新的藍紫色。

在藍紫色的花材中，

灰綠色的尤加利葉和銀葉菊則作為陪襯，

隱約顯現灰白的調性。

石斑木果實呈現藍莓色調，

與藍星花等花材呈明暗對比，

色彩層次相當多元。

主題說明	/	多層次半球（手綁螺旋花腳）
用途＆對象	/	新娘捧花
花器使用	/	筒狀玻璃花器
色彩搭配	/	配合新娘禮服（藍紫）

製作重點 ——— *

1. 銀幣尤加利取其果實與葉色，若葉面面積過大要稍微修少一些，以免影響果實的表現。
2. 因應多層次半球捧花的浪漫隨興風格，花材須顧及多樣化。作品中使用了果實類素材，尤加利果實和石斑木果實帶來了自然與可愛的氛圍。
3. 整理花材時，塊狀花的花莖留短一點，線狀材料留長一點。

<table>
<tr><td>花
材</td><td>淺紫玫瑰 6 枝／馬汀紫玫瑰 6 枝／粉乒乓菊 3 枝／藍星花 1 把／紫薊花 2 枝／銀葉菊 5 枝／銀
合歡半把／銀幣尤加利果 1/3 把／卡士比亞 1/3 把／厚葉石斑木果實 1 小把／追風草 5 枝／銀
河葉 5 片</td></tr>
</table>

**製
作
步
驟**

*

1. 每種花材先各取一枝，作出有高低層次的小束，作為中心第一組花。手握在 13 公分的位置，量感輕巧的卡士比亞須拉高一些，才能製造鬆散開放的空間，也不會使花型過大。第一組花可以膠帶固定，若已熟練則免。

2. 以螺旋花腳方式，依序將花材安排在不同高低層次上，直到半球捧花花材角度達水平。

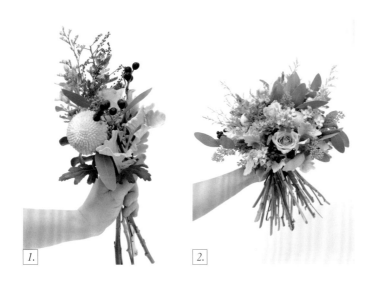

3. 配合銀河葉略向下斜的葉面，葉背向上並使葉片緊貼著捧花。銀河葉以半片重疊的方式將底部蓋滿。

4. 麻繩由握把向下綑綁後，再向上迴旋至原綁點，將花腳束緊後，線頭線尾打結，剪除多餘的線段。

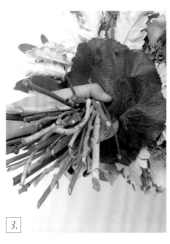
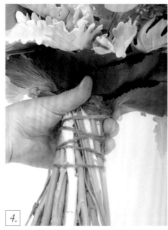

5. 花腳保留兩個平拳的長度後，將下方多餘莖枝剪齊。

6. 緞帶離花腳末端切口約 2 公分的位置開始纏繞，第一圈和第二圈完全重疊以壓緊起始端，第三圈開始往斜上方層層環繞，裝飾整個手把。

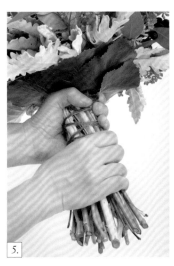
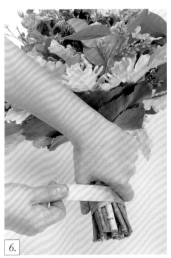

7. 繞至握把頂端與銀河葉重疊後，將緞帶尾端回摺一圈。

8. 以大頭針固定緞帶，尖端往斜上方釘入，以免穿出握把，並確認釘入時有一定的阻力，以免穿刺在花莖空隙間，無法穩定。

9. 釘入兩枚大頭針以確保牢固，作品即完成。

17 多層次半球新娘捧花 II

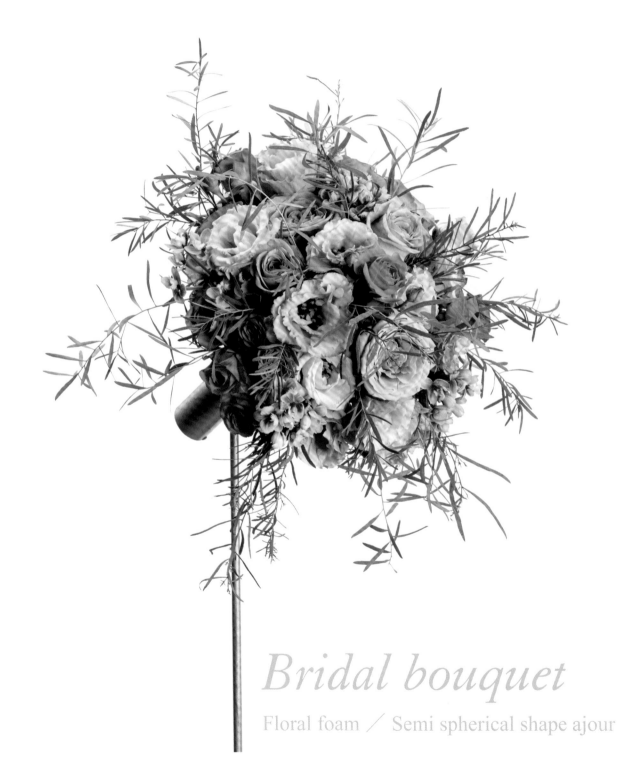

Bridal bouquet

Floral foam ／ Semi spherical shape ajour

卡布其諾色玫瑰相當特殊，

搭配少見的橘色桔梗，構成主體的視覺印象，

柳葉尤加利帶有橘紅色莖部的，

與作品主色相應和，

在選材搭配上充分展現巧思。

以同色系為配色原則選材，

試圖以少見的材料，創作一個新的可能。

主題說明　　／　　多層次半球（花托插著）

用途＆對象　／　　新娘捧花

基座使用　　／　　麥克風花托

色彩搭配　　／　　配合新娘禮服（橘黃）

製
作
重
點

1. 因桔梗花莖脆弱，安排在最後使用，可免去其他花材插著時的碰撞所
　 導致的損壞。

2. 若長線條的花、葉材量感較大，易造成與半球帶伸出物類似的效果。
　 塊狀花材即使選用的花面較大，也要保持一定的高低層次差。

*

花 材	卡布其諾玫瑰 10 枝／橘桔梗半把／橘色迷你玫瑰 5 枝／黃橘雙色樹蘭 5 枝／柳葉尤加利葉 1/4 把／壽松 1 枝／銀河葉 3 片

製作步驟

———

*

1. 依花托上底葉的基本技法（參見 P.34），以銀河葉將花托底部鋪滿一圈。
2. 海綿表面先以短壽松稍加覆蓋。

花托底葉的莖部須完全插入海綿。

1.

2.

3. 以 4 枝不同的花材定出主枝的長度，中央焦點處插入一朵最美的玫瑰。
4. 依序將各種花材以不同高低層次平均分布的方式，完成半球造型。善用桔梗與迷你玫瑰的花苞，製造不同層次，柳葉尤加利可拉出較長的線條。最後在握把上以同色系緞帶裝飾，作品即完成。

3.

4.

同樣是多層次半球捧花，
不同的色彩搭配、相異的素材質感呈現，
成就出每一束別具個性的捧花——
對於新人而言，捧花是構築美好婚禮的重要一環。

新人也許恬靜，也許活潑，
也許朦朧而迷離，也許明亮而開朗……
捧花如其人，美，才能相得益彰。

花藝，從來不只是和花和顏色對話，
身為花藝設計師，
對人的體貼和細心，也是必要的。

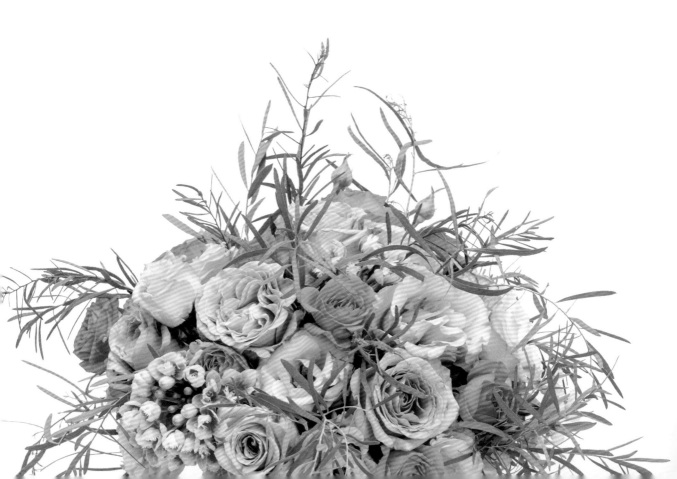

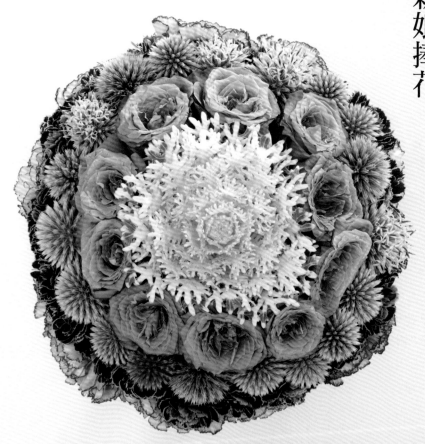

Hand-tied bridal bouquet

Semi spherical shape in circles

以同心圓概念組合成新娘捧花，

安排一環一環材料的順序時，

除了要考量色彩的區隔，更重要的是分量的掌握。

主題說明　／　環狀半球（手綁螺旋花腳）
用途＆對象　／　新娘捧花
花器使用　／　筒狀玻璃花器
色彩搭配　／　配合新娘禮服（紫紅）

製作重點
──
＊

1. 花材以羽裂葉牡丹為焦點，山防風、小可愛石竹、康乃馨均為搭配葉牡丹細碎的質感。山防風的紫與紫紅主色也可成為同系統的色彩搭配。

2. 一環一環的材料最怕混雜成一團，導致無法構成環狀造型。安排好一整圈的材料後，花腳可暫時固定，有助花型維持，環環皆清楚。

花
材

羽裂葉牡丹 *1 枝*／馬汀紫玫瑰 *15 枝*／山防風 *1 把*／小可愛石竹 *20 枝*／粉色紫邊康乃馨 *20 枝*
／雪松半把／鹿角草半把／銀河葉 *5 片*

製
作
步
驟

＊

1. 以羽裂葉牡丹為中心焦點花，圍上一圈馬汀紫玫瑰，半徑 *12* 公分。
2. 以麻繩暫時固定。

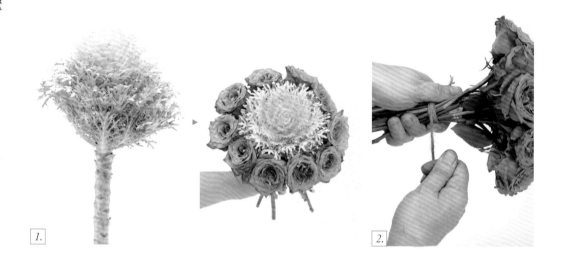

3. 以雪松填補花莖間的空間，保護花莖並隔開花與花的距離，高度須略低於花面。
4. 加上一圈山防風。

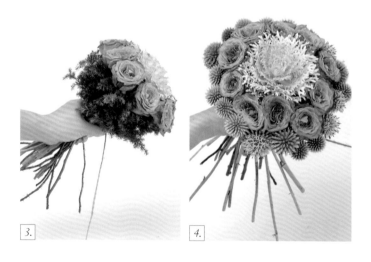

5. 加入鹿角草填補底部。填補空間的葉材只具功能性，並不外顯，可取用手邊適合的材料混用，並不一定要完全一致。握把再作一次暫時固定。

6. 依上述方法將小可愛石竹及康乃馨一圈一圈加入，直到捧花半球弧線達水平。

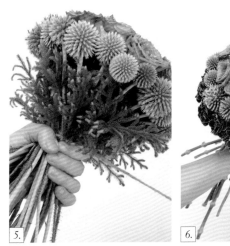

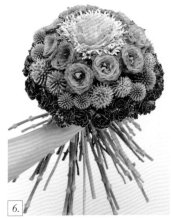

水平線

半球花型的花材皆須達水平線。

5.

6.

7. 以銀河葉收底部，並綑上麻繩，最後在握把處加上緞帶（見 *P.149*）即完成。

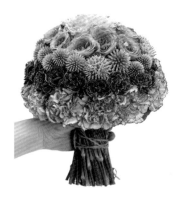

7.

MEMO

如果使用單薄的葉材或點狀花材作成一圈，很容易因分量不足，原本預設成為一圈的材料會被後來加入的花材擠壓，導致環狀效果不明顯。解決方式就是增加該環材料的分量，確保後續遭擠壓仍可構成明確的一環。

19 三角型新娘捧花

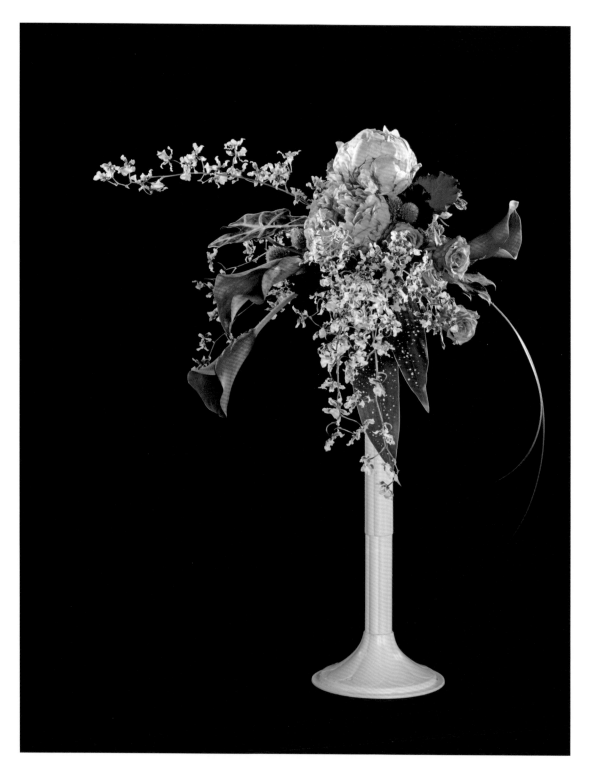

Bridal bouquet

Floral foam ╱ Triangle, central point, grouped

三角型新娘捧花適合高挑修長的新娘，

有修飾美化身形的效果。

如果平常較習慣製作結構式半球捧花，

可能比較不熟悉線條的表現，

製作三角型捧花時，

須特別留意各組群律動感的呈現。

捧花以粉色為主調，

加入少許的暗紫色，

明暗之間豐富了色彩的層次變化。

主題說明　　╱　三角型一個中心點成組（花托插著）

用途＆對象　╱　新娘捧花

基座使用　　╱　現成麥克風花托

色彩搭配　　╱　配合新娘禮服（粉紅＋紫）

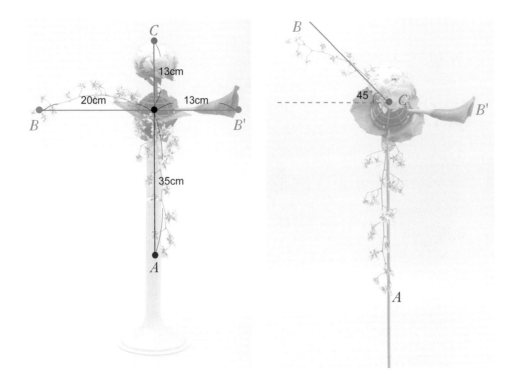

製作重點

1. 三角型捧花與三角型壁飾花同採倒三角設計。A、B、B'、C 四組材料不論是長度或量感，比例為 8：5：3。

2. A、B 的線條，插著點要保持水平，利用素材的自然垂態表現垂墜感。若插著時即刻意傾斜花腳，會出現不穩定的視覺效果。

3. 側面檢視 A 線條的組群，在不同角度製造不同長度的高低跳動，以產生律動感。各個組群都要保持這樣的律動感。

4. 布置底部組群時，將暗紫色的葉牡丹葉片，穿插在高度相近的千日紅與石竹之間作為隔葉，可創造底部更多的空間層次，使底部有更多令人探索的趣味。

*

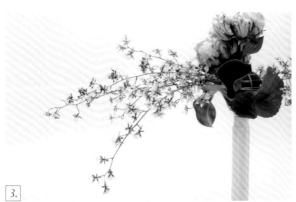

3.

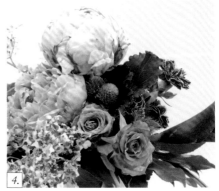

4.

多視角的欣賞

三角型捧花的欣賞面不似三角型盤花、瓶花或壁飾，並非只有單面欣賞。三角型捧花拿在新娘的手上，不論從哪一角度看，花材的線條美、組群美都必須零死角。花藝設計師必須牢記：捧花只能為新娘加分，絕對不能扣分。

俯視圖 　　　　　　　　　　　　　左方側視圖

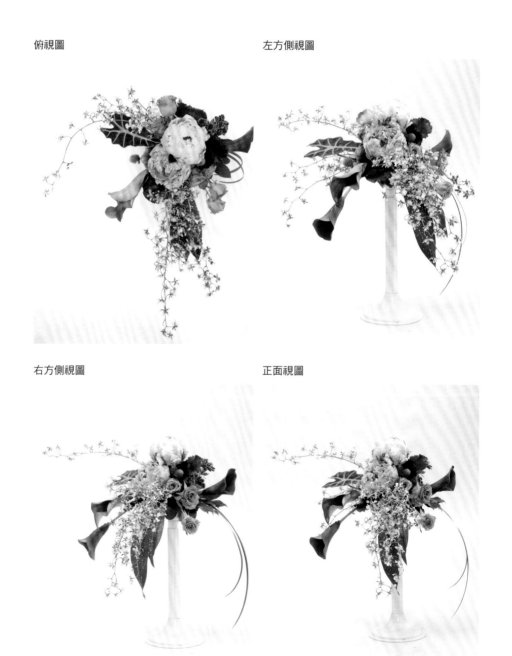

右方側視圖 　　　　　　　　　　　正面視圖

花材	香水文心 1 把／紫紅海芋 3 枝／粉色芍藥 2 枝／紫玫瑰 10 枝／桃粉色千日紅 3 枝／小可愛石竹 10 枝／銀河葉 3 片／蜘蛛抱蛋 3 片／黑葉觀音蓮葉 1 片／黑色葉牡丹 1 枝／小八角金盤 2 片／壽松 1 枝／春蘭葉 3 片

製作步驟

1. 花托底部先鋪好一圈銀河葉，再依比例定出 A、B、B'、C 的主枝位置。海芋先依基本技法強化花腳再插著，可參見 P32。

2. 依 8：5：3 的比例加重組群量感。海芋一枝的分量即可達成量感時，不一定要插上兩枝。C 為焦點，分量可更明顯，再加上一枝芍藥增加層次感。

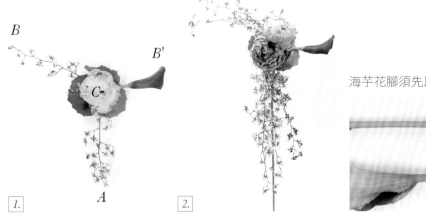

海芋花腳須先以鐵絲強化。

3. 在 A 與 B 之間、A 與 B' 之間，各加上一組海芋與玫瑰作為銜接組群。

4. 依主枝長度與量感，加上長短不一的底部大葉（八角金盤、蜘蛛抱蛋、黑葉觀音蓮葉、黑色葉牡丹葉片），並表現大葉的律動感。黑葉觀音蓮葉依基本技法預先上鐵絲後再插著，可參見 P30

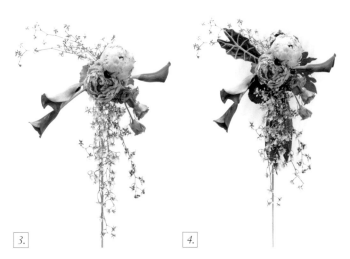

鐵絲順著黑葉觀音蓮葉的葉柄下彎、整理。

5. 花托底部鋪上剪短的壽松。

6. 鋪上壽松的底部加入幾個組群，色彩與質感呼應長的組群，並保持每一個組群的高低層次，避免底部組群插成等高的半球造型。

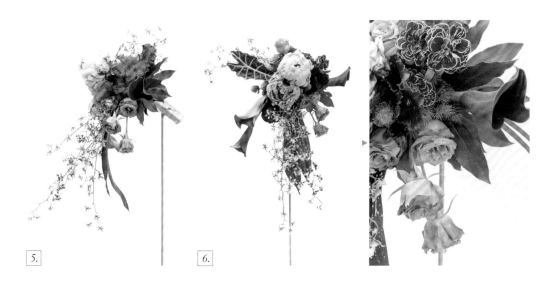

5.　　　　6.

7. B' 下方加上春蘭葉，呈現出下垂線條，C 左側向海芋組群上方插上一枝香水文心作為跳躍線條，增加空間感，最後以緞帶裝飾握把，作品即完成。

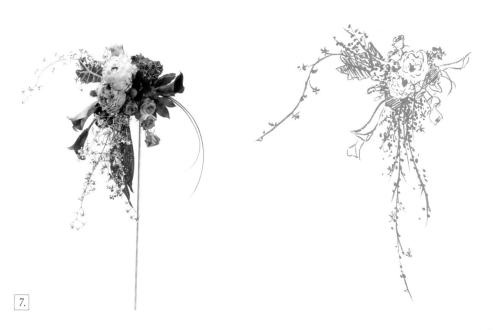

7.

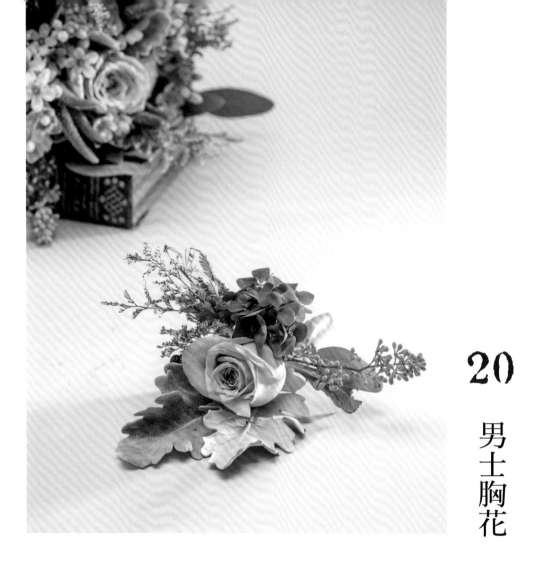

20

男士胸花

捧花原為求婚之用，女子若是同意男士的求婚，

便會取下捧花中的一朵，放在男士的衣襟上，作為允諾。

所以，若應用於婚禮，新郎的胸花須取材自新娘捧花。

胸花作品雖小，層次的布局仍不能輕忽。

除了主花之外，其他的配花花面須朝向前方，

作為修飾主花底部之用。

主題說明	/	胸花
用途＆對象	/	衣襟上配戴
色彩搭配	/	配合新娘捧花

Gentleman's boutonniere

淺紫玫瑰 *1 枝*／銀合歡 *1 枝*／卡士比亞 *1 枝*／銀幣尤加利果 *1 小枝*／銀葉菊葉 *2 片*

製作步驟

*

1. 玫瑰保留自然莖，其餘材料依其所要表現的長度剪下後上鐵絲，以花藝膠帶封住切口。

1.

2. 銀葉菊葉作為背襯，鐵絲不必彎摺，其他上鐵絲的花材皆彎成 *90* 度。

3. 銀葉菊葉在玫瑰後方，其他材料在前方及側面作出不同高低層次感。搭配材料上鐵絲的
 目的是為了彎摺，使配花花面朝正前方，所以，不可所有花面朝上組合，要注意水平空
 間的精緻表現，也要避免看到鐵絲與膠帶。花腳組合後，先以花藝膠帶綑緊，再以緞帶
 裝飾花腳即完成。

2. 3.

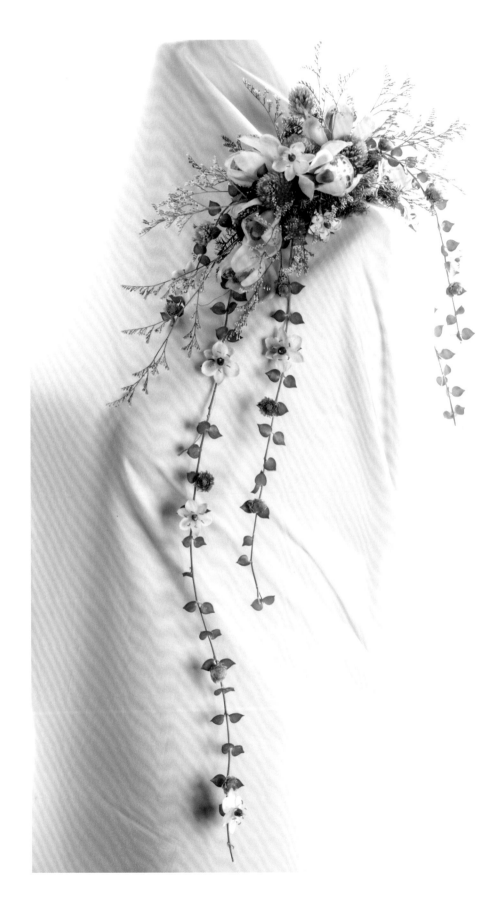

21

肩
花

Lady's shoulder corsage

配合禮服所設計的肩花，

一般使用在重要的儀式與場合。

早期美式作法引進時，多為花串作法，

本書則示範黏貼技巧，底部可更小而精緻，

製作上也較不費時。

為使肩花在行進時搖曳生姿，

經常會使用垂墜材料。

天然的垂墜材料大多為綠色，

只要利用黏貼技巧將花朵帶到垂墜線上，

即可點染迷人色彩。

主題說明　　／　　肩花設計

用途＆對象　／　　晚宴花飾

色彩搭配　　／　　配合禮服

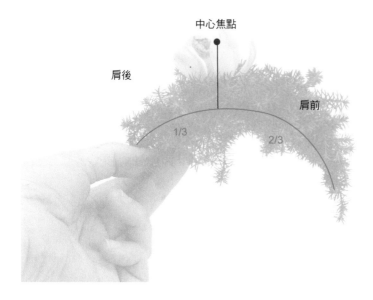

中心焦點

肩後

肩前

1/3

2/3

製作重點

1. 在肩線上的花材為焦點花。肩花作品以肩線作為前後界線,肩前空間占 2/3,肩後空間占 1/3。

2. 以黏貼的手法製作肩花與手腕花時,兩者的基座作法相同,只是長度不同。肩花在肩上作為裝飾,布排空間較大,基座長度約 10 至 12 公分。製作手腕花時,須配合手腕正面的弧度,且布排空間較小,基座約 6 至 8 公分。平時可先作好基座備用。

3. 基座上要黏貼綠物,常用素材為雪松、壽松等葉材,須事先剪成 3 至 4 公分的小段,黏貼時,花藝膠上在枝葉底部的 1/3 處,並依上膠順序排列好。沾上花藝膠之後,讓膠液在空氣中略乾一下再進行黏貼,黏著度會比較好。

*

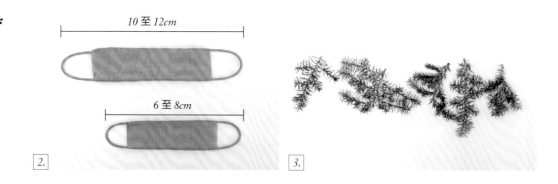

10 至 12cm

6 至 8cm

2.

3.

肩花製作好而未使用時，可掛在燭台這一類高腳器具上。若直接平放於桌面上時會東倒西歪，容易傷損花顏與垂墜線條。

鐵 絲 基 座 製 作

1. #18 鐵絲彎成馬蹄型，寬度約 2 公分，上下兩端圓弧處保留約半個一塊銅板面積的大小，其他部分以透明膠帶平面纏繞，再以花藝膠帶包覆。兩端留空不上膠帶，主要是方便作品完成後可別至肩上，或穿過緞帶，固定在手腕上。
2. 將步驟 1 依肩前、肩後 2：1 的原則彎出弧度，彎摺點即為肩線位置。

1.

2.

花 材	迷你粉色虎頭蘭 1 枝／桃粉色千日紅 3 枝／雪松 1 小枝／卡士比亞 1 枝／伯利恆之星 1 枝／星點木葉片 2 至 3 片／百萬星盆栽 1 盆

製作步驟

1. 雪松先剪短。從鐵絲基座前端中間開始黏貼雪松，雪松要蓋住鐵絲基座的圓弧端。

2. 依序黏上左右側葉，完成第一層綠葉黏貼。

3. 進行第二層黏貼時，素材與第一層重疊一半，使第二層的角度提高。依此原則，一直黏到鐵絲基座的肩線處。

4. 由另一端開始黏貼。可採用另一種黏法，將膠塗在基座上，略乾後快速將雪松依步驟 1 至 3 的方法黏貼至肩線處。

5. 兩側雪松於肩線位置交接後，葉材都須具有一定高度，最後在交接點上垂直黏上一枝雪松，即完成如彎月形的葉材黏貼基座。

6. 在肩線上黏上一朵虎頭蘭作為焦點。

7. 依「前多後少」的布局原則黏上虎頭蘭，花面向四面八方放射。

8. 以不同大小和長度的千日紅製造跳動感，陪襯在虎頭蘭之間。

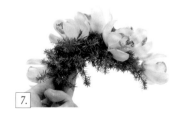
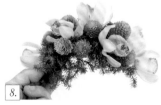

9. 黏上百萬星藤蔓，在肩前、肩後表現出長線條。再黏上卡士比亞，作品會更顯立體與細緻。

10. 在基座上黏貼伯利恆之星的小花，豐富色彩層次。百萬星的葉片上也黏貼怕利恆之星的小花，並選擇小巧的千日紅布置在長線條上，使整體色彩有延續性。

11. 基座背面黏貼星點木葉片，遮蓋基座底部的花藝膠帶。待花藝膠乾燥後，作品即完成。

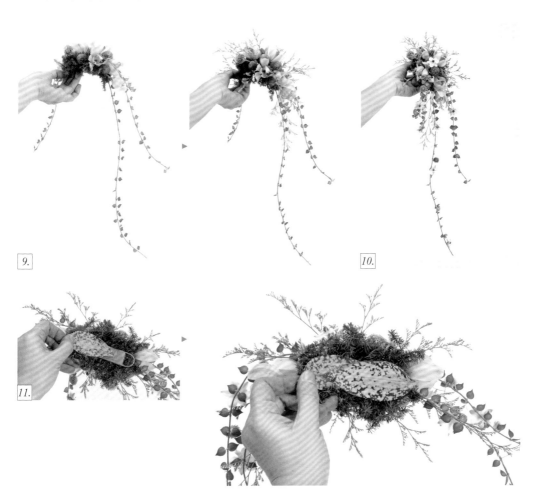

9.

10.

11.

22

手腕花

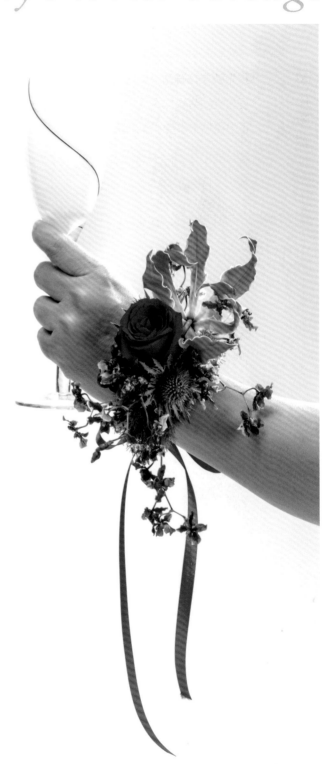

Lady's wrist corsage

手腕花必須能夠襯托出手腕的線條美，

尺寸不可作得過大，

務必掌握好大小才能顯得細緻。

主題說明　　／　手腕花設計
用途＆對象　／　晚宴花飾
色彩搭配　　／　配合禮服

壽松 *1 枝*／火焰百合 *1 枝*／玫瑰 *1 枝*／紫薊花 *1 枝*／香水文心蘭 *2 枝*／厚葉石斑木子 *1 枝*／星
點木葉 *2 片*

製作步驟

＊

1. 預先製作鐵絲基座，長約 6 至 8 公分，彎摺中心點在正中間，與肩花前長後短不同。依肩
花基座黏貼綠物的方式，將預先剪短的壽松黏至基座上，作出一彎月形。

2. 正中央黏上玫瑰作焦點花，單側以火焰百合作出跳躍線條，紫薊則在玫瑰底部周圍陪襯。

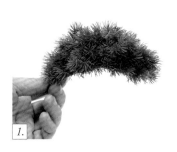
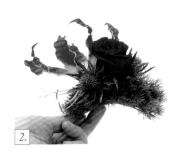

3. 紫薊之間黏上石斑木果實，增加深邃效果。在未黏上火焰百合的那一側黏上香水文心蘭，
放射出跳躍線條，數量要多一些，與另一側的火焰百合達成平衡。

4. 背面貼上星點木遮蓋基座上的花藝膠帶。

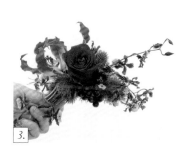
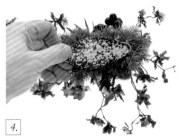

5. 由基座兩端孔洞穿入緞帶。緞帶與基座重疊的部分，以花藝膠將緞帶貼緊基座。待花藝膠
乾燥，即可佩戴於手腕上。

一起插花吧！

從零開始，有系統地學習花藝設計

作　　　　者／陳淑娟
發　行　　人／詹慶和
企劃・統籌／Eliza Elegant Zeal 蔡麗玲
執行編輯／李宛真・蔡毓玲
編　　　　輯／劉蕙寧・黃璟安・陳姿伶
執行美術／周盈汝
美術編輯／陳麗娜・韓欣恬
攝　　　　影／數位美學賴光煜
協力製作／蘇真・Kristen・盧貝卡・Kevin・Wan-Zhen
出　版　　者／噴泉文化館
發　行　　者／悅智文化事業有限公司
郵政劃撥帳號／19452608
戶　　　　名／悅智文化事業有限公司
地　　　　址／新北市板橋區板新路 206 號 3 樓
電　　　　話／ (02)8952-4078
傳　　　　真／ (02)8952-4084
電子信箱／ elegant.books@msa.hinet.net

2021 年 1 月二版一刷　2019 年 4 月初版　定價 1200 元

經銷／易可數位行銷股份有限公司
地址／新北市新店區寶橋路 235 巷 6 弄 3 號 5 樓
電話／ (02)8911-0825
傳真／ (02)8911-0801

國家圖書館出版品預行編目資料

一起插花吧！從零開始，有系統地學習花藝設計
/ 陳淑娟著 . -- 二版 . -- 新北市：噴泉文化館出
版：悅智文化事業有限公司發行 , 2021.01
　面；　　公分 . -- (花之道；66)
ISBN 978-986-99282-1-2(精裝)

1. 花藝

971　　　　　　　　　　　　109021064